庞卡素描写生百例

庞 卡◎著

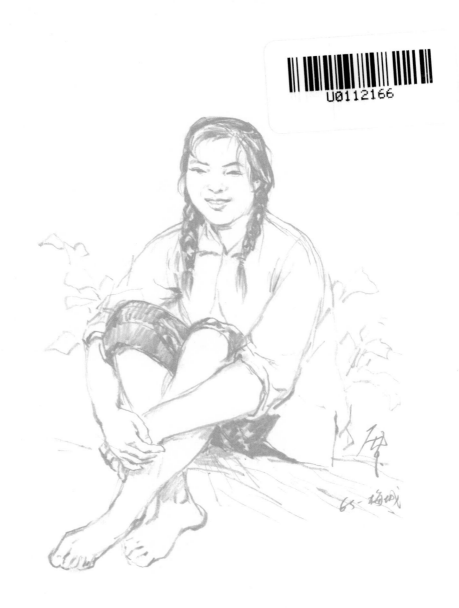

上海人民美術出版社

◉ 目 录

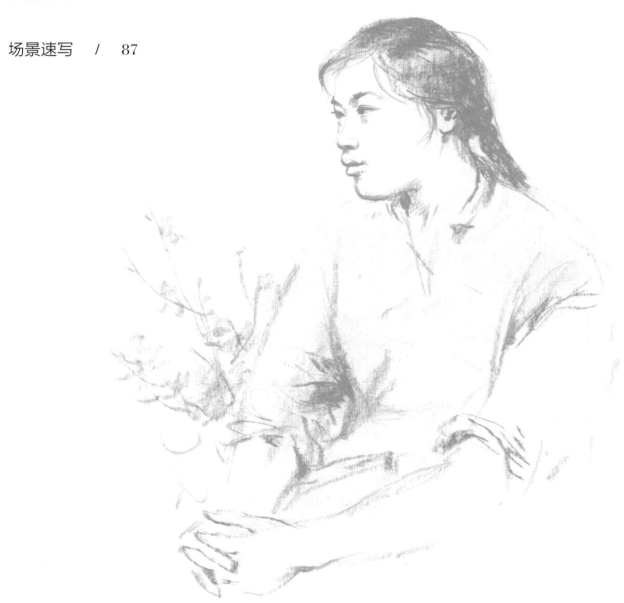

⊙ 自 序

当我还在学语时，父亲开始用速写图画引导我，与我沟通交流；我还不会写字时，就握着"玉石"（一种像粉笔的白色石块，上海小孩叫玉石）到处涂鸦。我受父亲的影响，从小喜爱画图，在我幼小的认知中一直以为画图就是速写，速写是画图的全部；后来我才明白，父亲是中国第一代商业广告画的权威，而他的绘画基础就是速写。父亲的速写水准在他那个时代的中国绘画界是顶尖的，他的广告画在当时也无人能及。

有父亲的言传身教和自小的启蒙，从小学到中学，我的速写技能日趋熟练。高中时，我就能为学校的墙报画插图，画大幅宣传海报。我开始明白，掌握一些速写技能，就更容易把构想画出来。

我进入画室正式学画以后，仍从速写出发去学画石膏素描。画素描可以丰富速写线条的立体层次，提高速写水准。1955年，我画的"文艺汇演"速写、"公私合营运动"速写在报纸上发表。同年，我将在农村画的农民在稻谷场劳动场面的速写，再整理加工，题名《稻谷丰收》；我参加上海肇家浜的填土造路劳动，画了幅大场面的速写，题名《假日义务劳动》。《稻谷丰收》和《假日义务劳动》这两幅主题性速写，都在图画杂志上发表，这也增加了我以速写为基础的创作方法的信心。1956年年初，我参加上海文化局的农村文化工作队，与戏剧学院师生一起到农村帮助筹备文艺会演，筹建俱乐部等。这是我第一次体验农村的文化生活，参加了几次新成立俱乐部的晚会，晚会中不便画速写，我仔细观察发生的一切，将人们的心态、动作、神态刻画在心中。农村工作结束回来后，我以速写为基础构图并塑造形象，创作了一幅大型油画，题为《农村新成立俱乐部的晚会》。当时我的油画技术并不熟练，但速写基础已经可以表达我的构想，作品参加全国青年美展并侥幸获得大奖，后来又由天津美术出版社出版。这是我第一次正式完成创作，也是我日后长期从事创作的开始。

此后我在上海人民美术出版社工作，长期深入生活、体验锻炼、坚持速写，我的创作能力也在不断提高。在30年的年画、宣传画的创作生涯中，我秉持一个工作精神，主动承担最大、最难的选题，这样在完成任务的同时能充分锻炼自己。

速写是一种简单易懂的视觉语言，最能表达画者

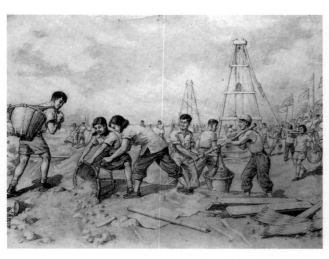

速写《假日义务劳动》

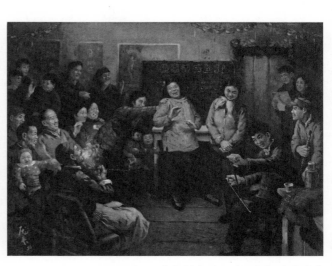

油画《农村新成立俱乐部的晚会》

的构思意图，又最容易被观众接受，是我创作生涯重要的能力伙伴，也是我创作的基础。通过画速写，我可以更加敏锐地观察生活、体验生活、理解生活，进而表达生活。速写分为两种：一种是平时生活中的速写，目的是锻炼速写技能，积累生活体验，还可以留下历史纪念。另一种是为了特定创作任务的速写，在创作过程中必然要画很多速写，这点在我的《实用铅笔人物画法》一书中有提及并举实例。平时，生活速写的能力会帮你表达创作构思、完成草图、收集素材、塑造形象等等。不仅仅是主题性创作，速写对所有的实用美术，以及各类设计工作，都是必要的基本表达技能。

我在学画时期，速写画得最多，三两同学相约到公园摆摊，免费为游客画人像，半天可画十来张。这种临场实战，是胆量、定力与技能相结合的极佳锻炼方式。几十年过去，我的速写很多已经失散，保留下来的大多收入了书中。这本书中包含了我在生活中的速写，有在画室的写生习作，也有在农村蹲点的写生。写生对象不同，作画风格也有变化。除了人像写生用炭精条之外，生活速写是用一支5B铅笔，削扁铅笔芯，粗细线条并用。我的速写风格主要是用线条、加上一点投影的方式表现对象的立体感。我画速写注重对象的神情心态，尤其画人像，不主张强调块面立体刻画，要避免睑部肌肉僵硬、神情木讷。有时我会利用印刷厂的废纸边料画速写，尺寸在半张信笺大小。画的尺寸再小，也要经得起放大检验。现在回顾自己年轻时的速写风格，偏激情，落笔快疾，随意挥洒，线条有时短促，有时又连绵不断。总之，以垂暮之年的我今天再来审视，青年时期的速写下笔不够沉稳，还达不到父亲的水平。从某一刻看，速写是当下的能力表达，而从时间长河上看，速写是对时间和经历的真挚反馈，是终生成长的朋友。好在时间不止、

笔耕不辍，数十年的坚持，让我得以在今天，回顾往昔，有这样的认知和体味，更加感恩和珍视"速写"这位好朋友。

最后，感谢上海人民美术出版社的编辑老师，将我六七十年前的速写整理出版，希望学画的年轻朋友，通过这些速写，体会到父、祖辈工农群众的艰辛拼搏，体会到前辈美术工作者坚持文艺为大众服务的精神，更重要的，体会到自我的成长、拥抱速写表达的快乐并与之成为朋友。希望大家脚踏实地多练习速写，创作出修身怡情、大众喜爱、普惠社会的作品。

庞卡
2023年，时年88岁

人像

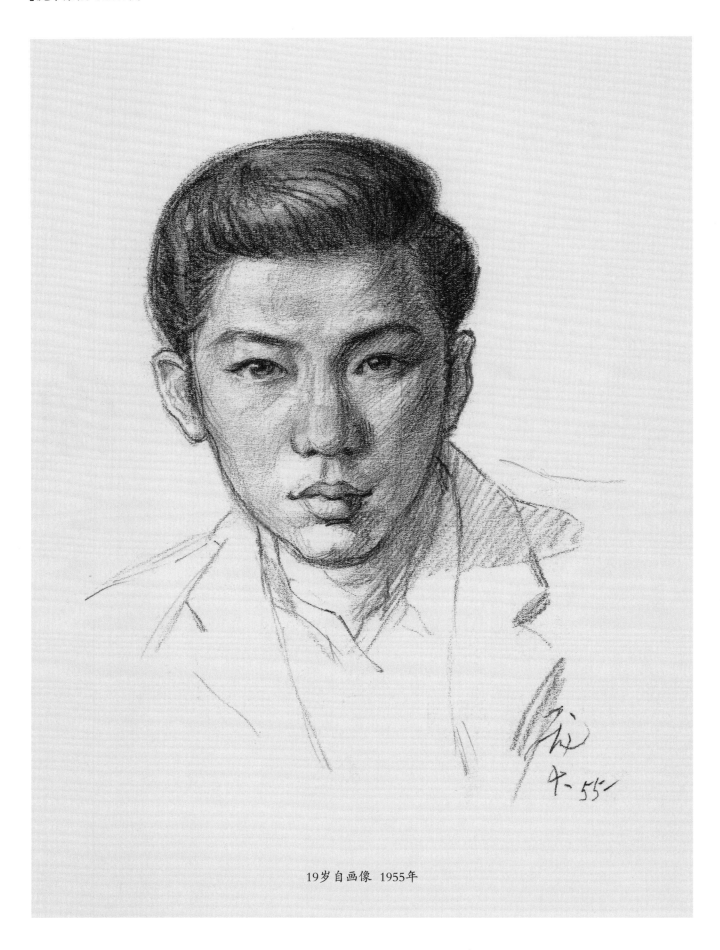

19岁自画像 1955年

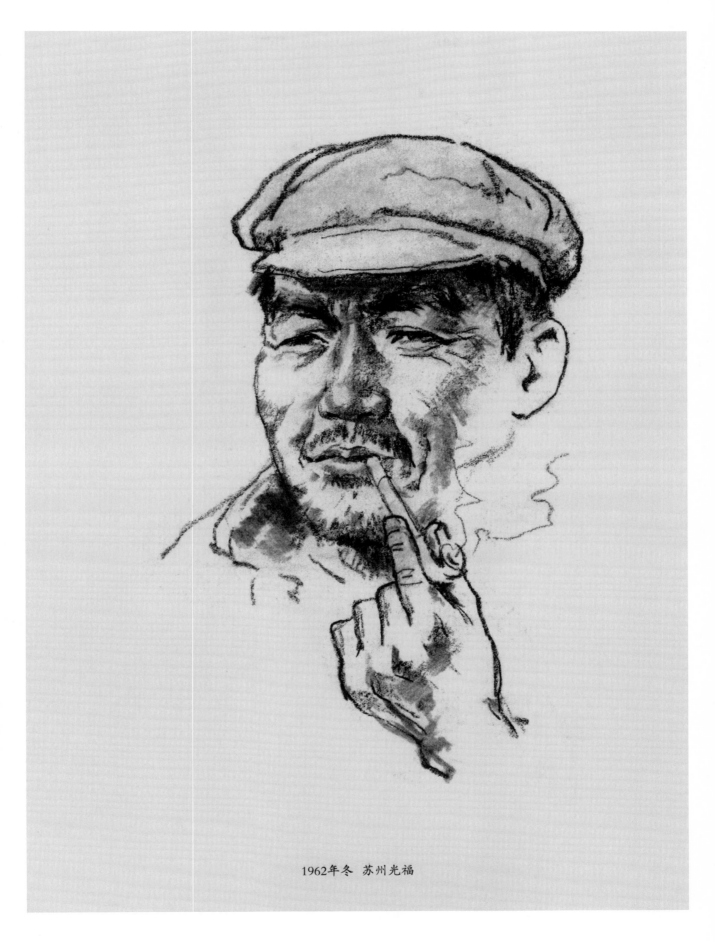

1962年冬 苏州光福

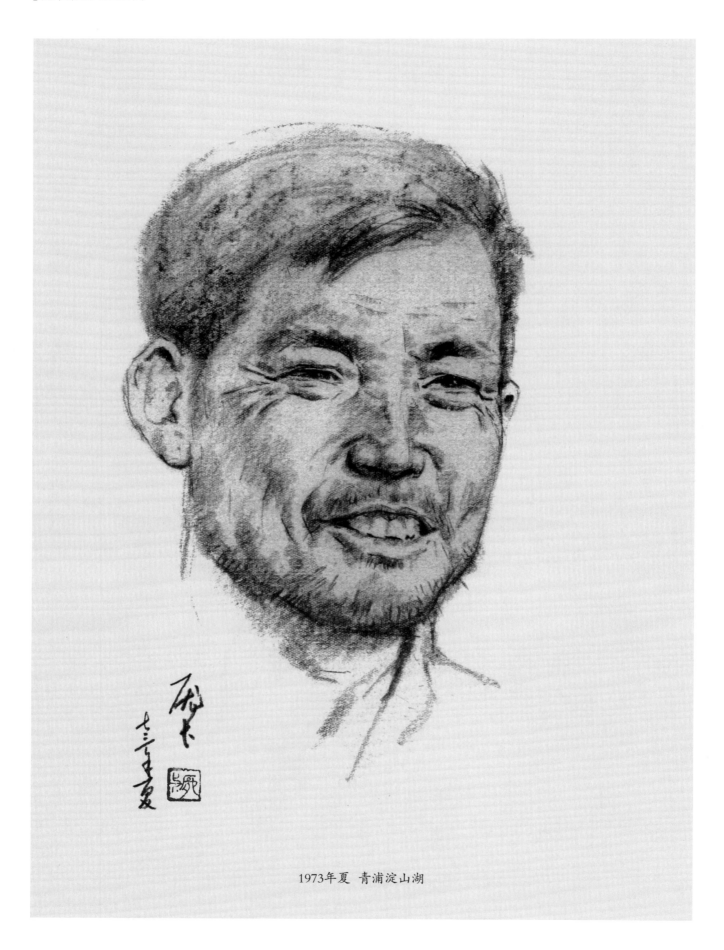

1973年夏　青浦淀山湖

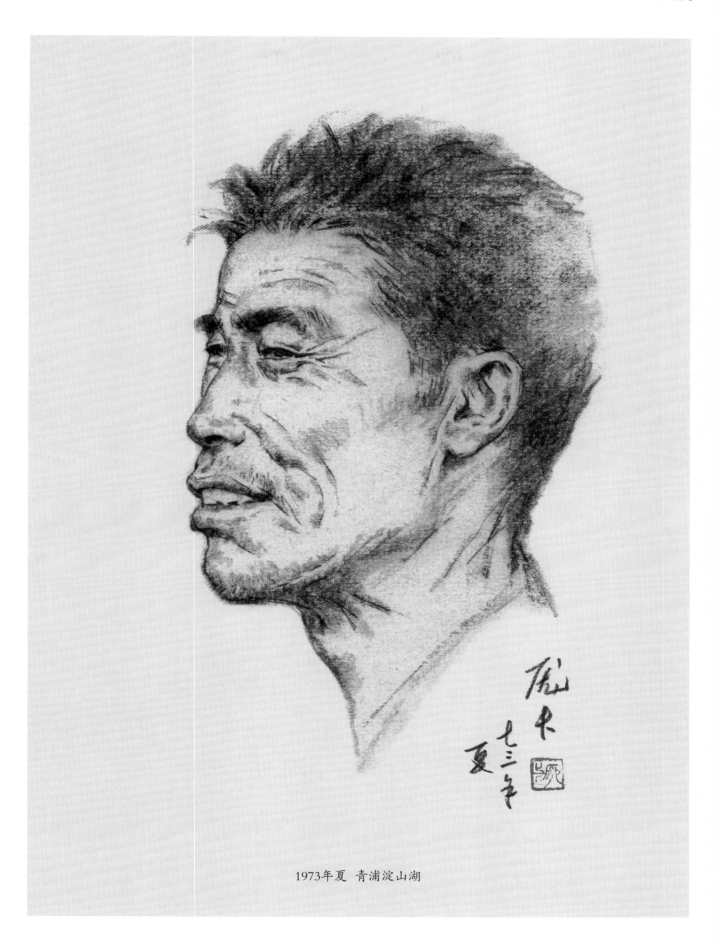

1973年夏 青浦淀山湖

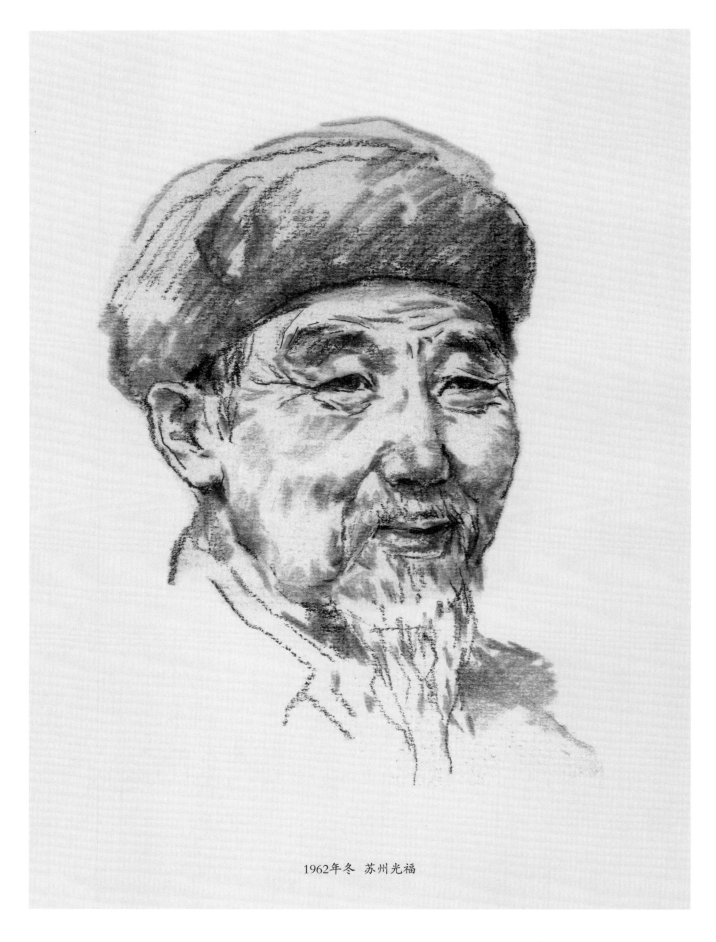

1962年冬　苏州光福

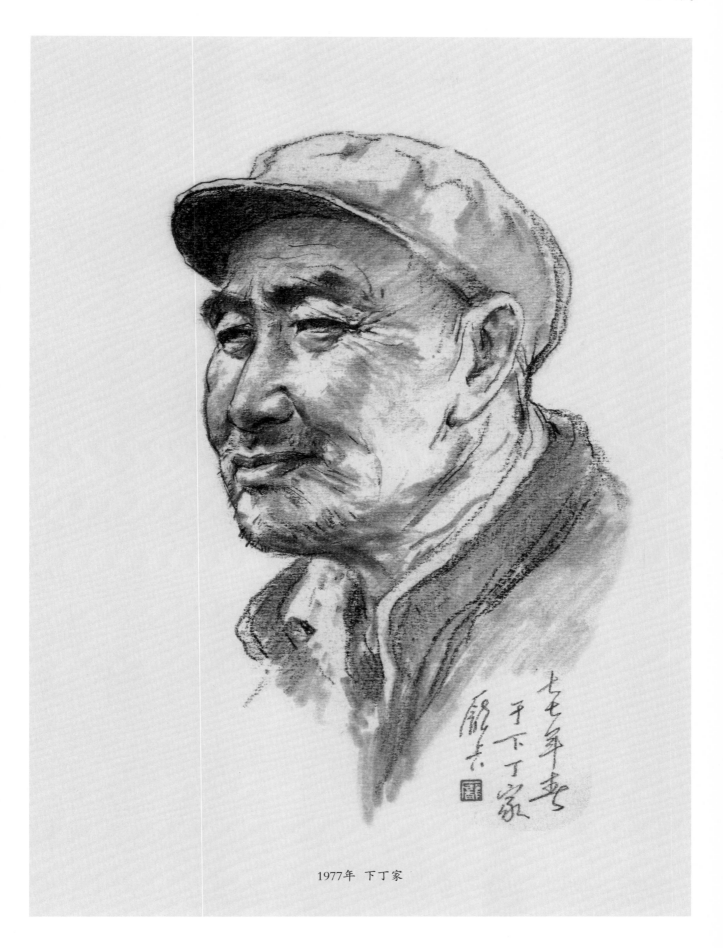

1977年 下丁家

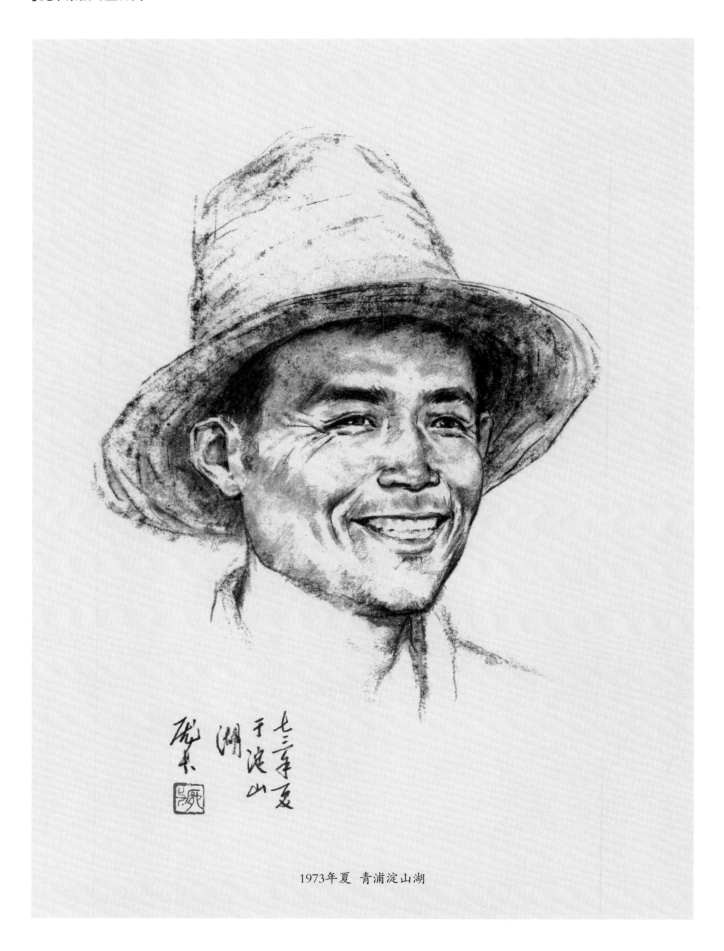

1973年夏　青浦淀山湖

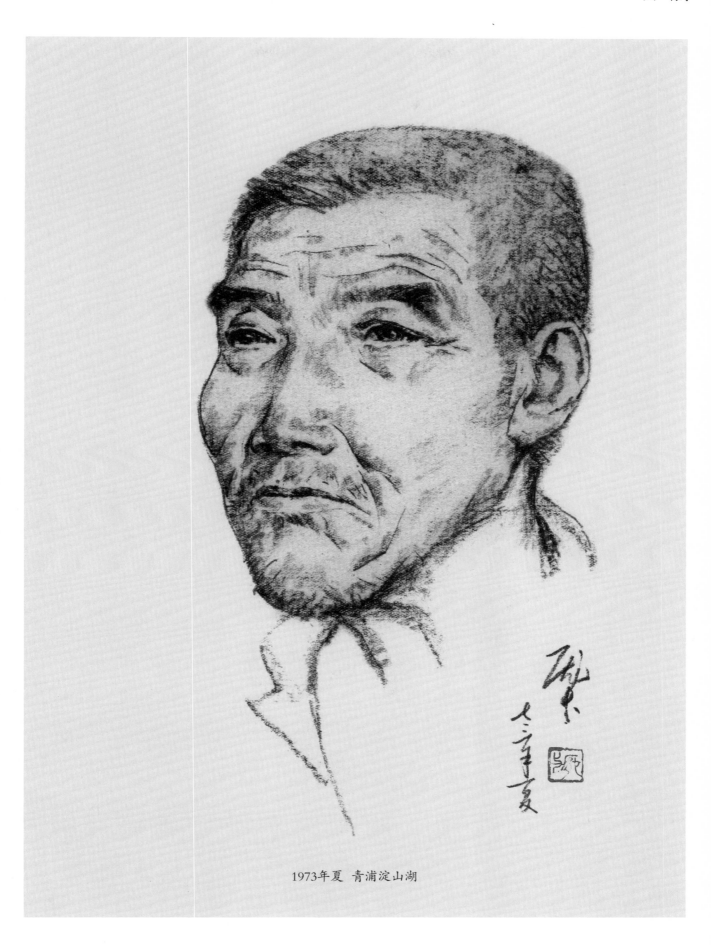

1973年夏 青浦淀山湖

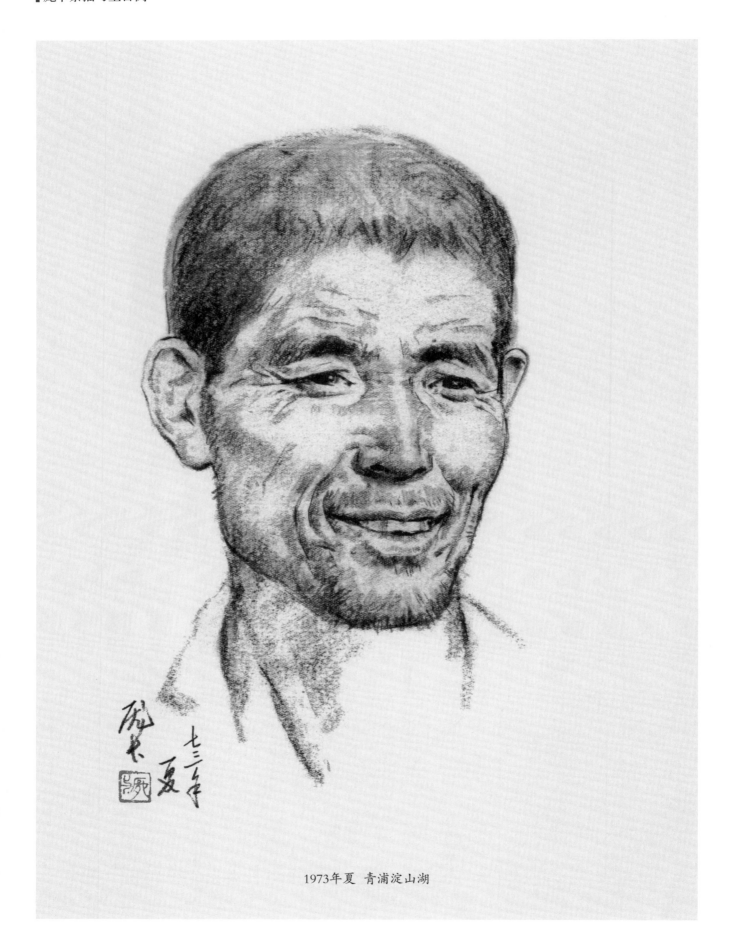

1973年夏 青浦淀山湖

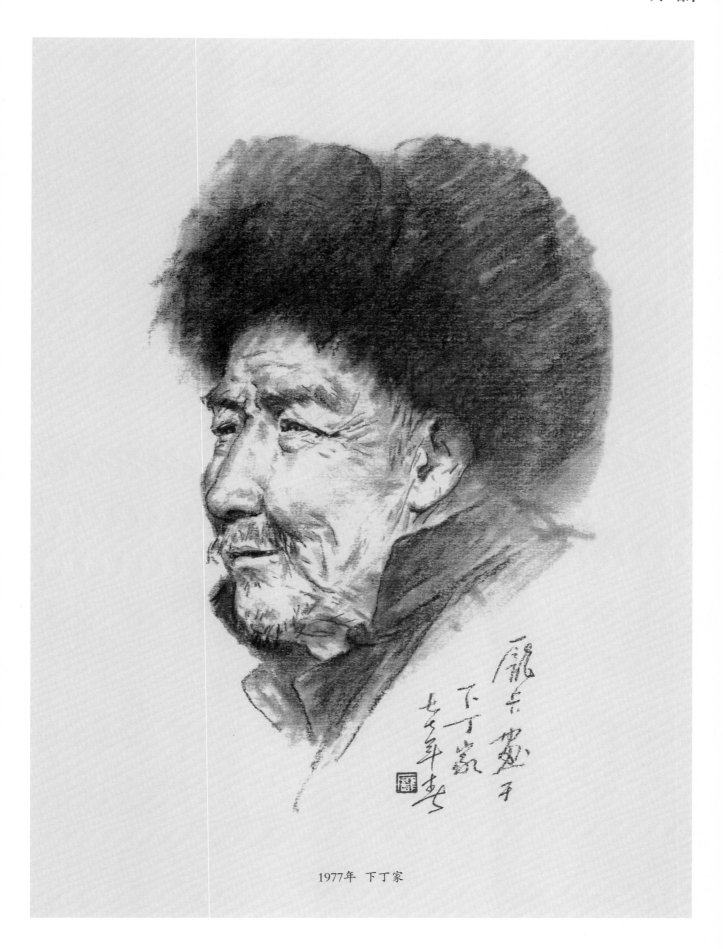

1977年 下丁家

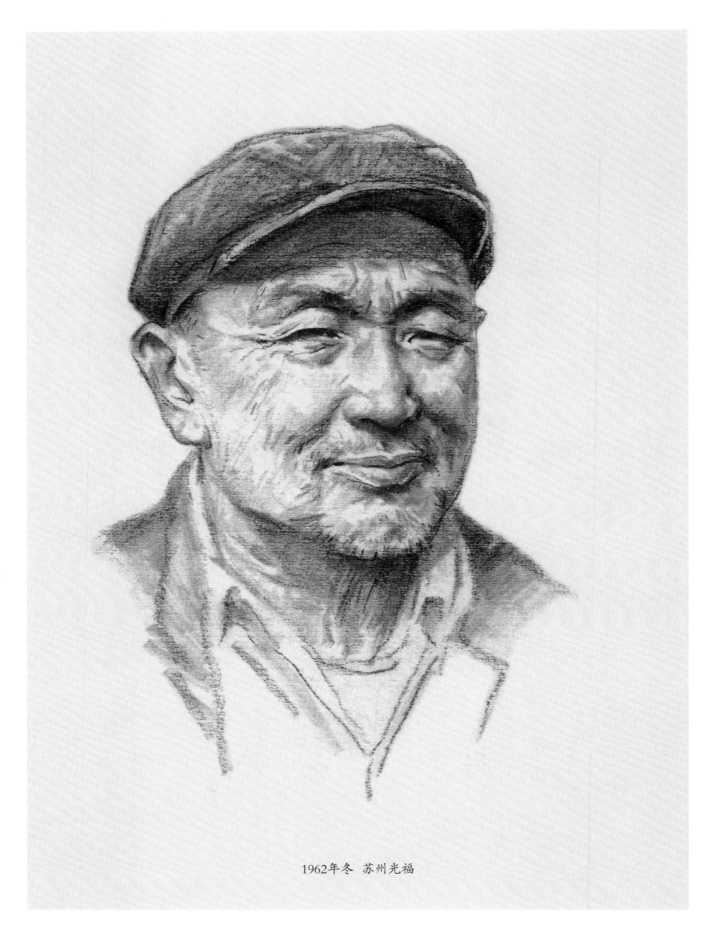

1962年冬 苏州光福

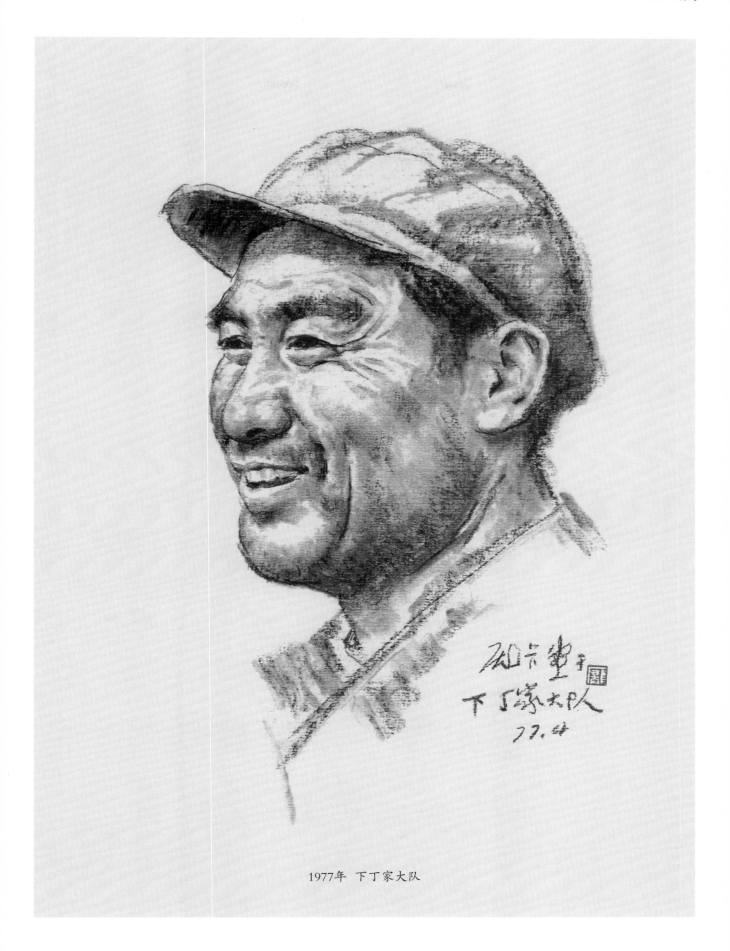

1977年 下丁家大队

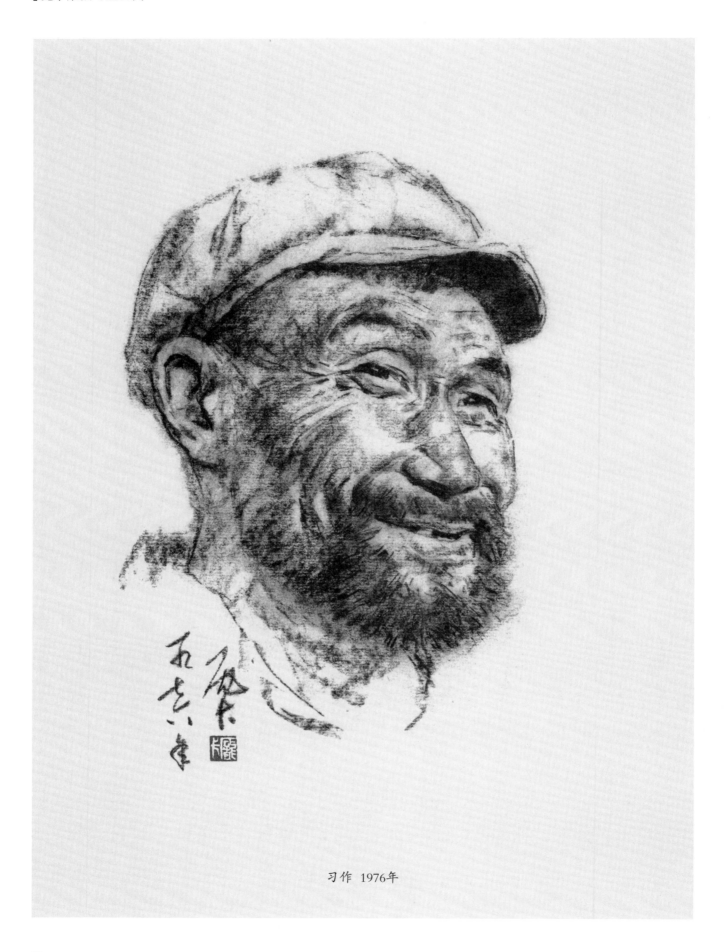

习作 1976年

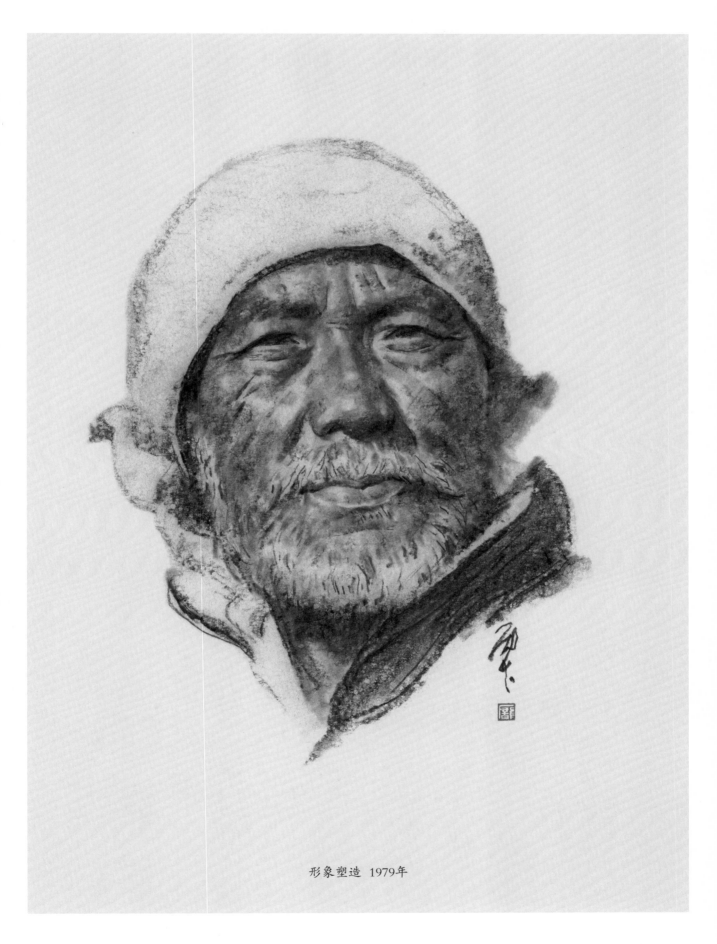

形象塑造 1979年

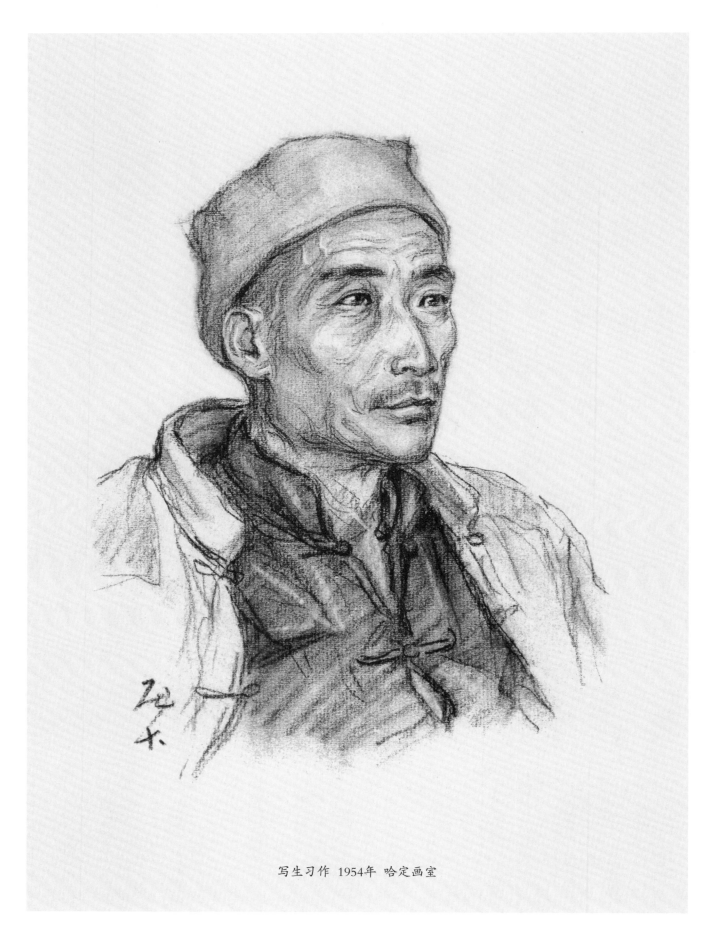

写生习作 1954年 哈定画室

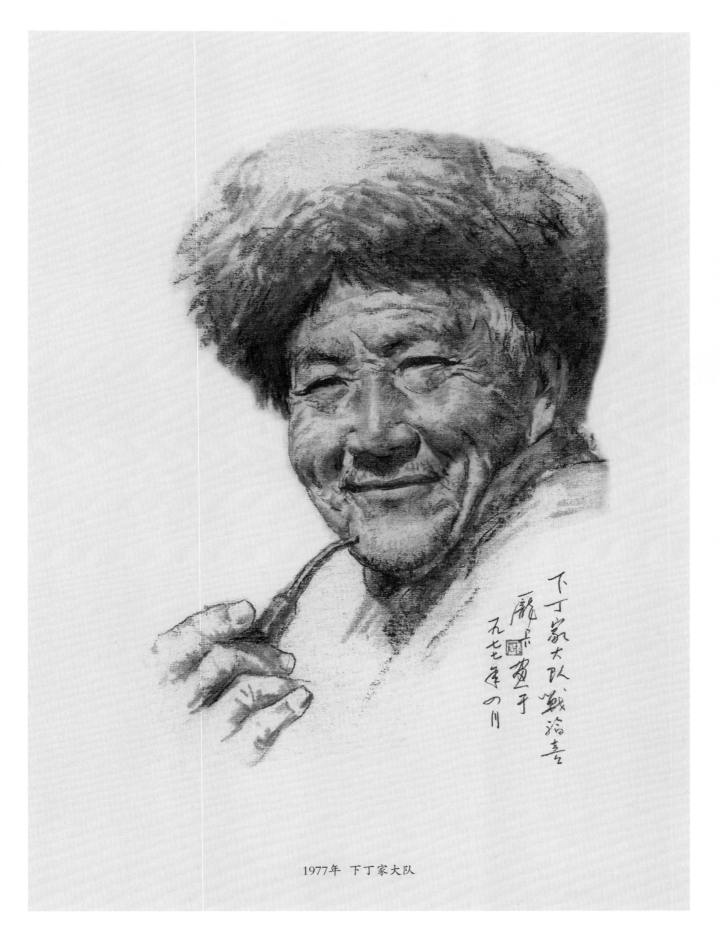

下丁家大队 战裕喜

1977年 下丁家大队

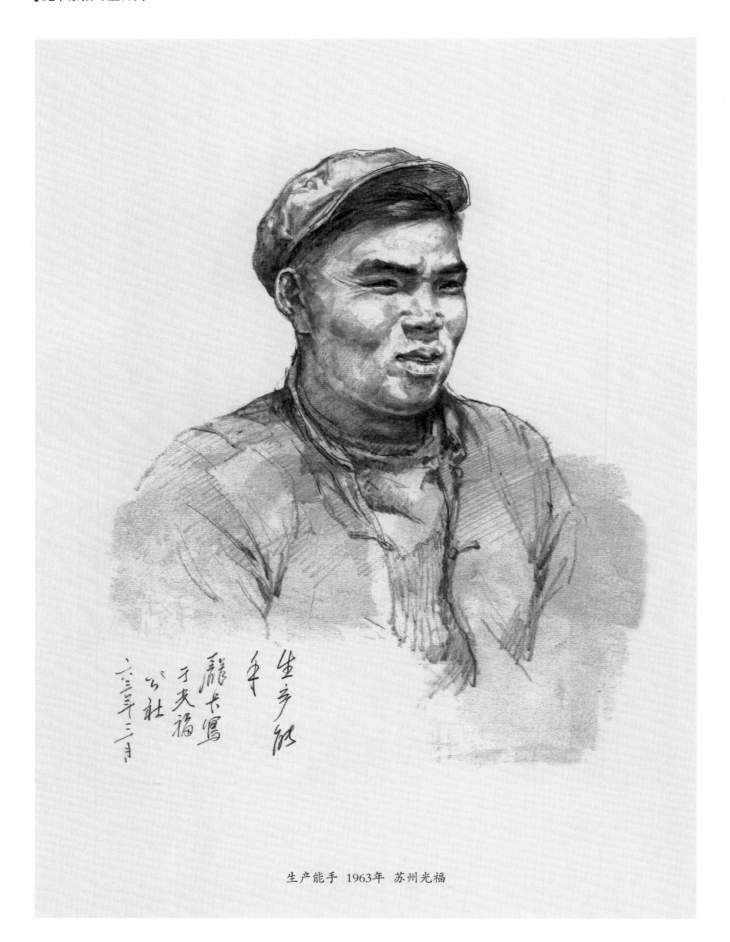

生产能手 1963年 苏州光福

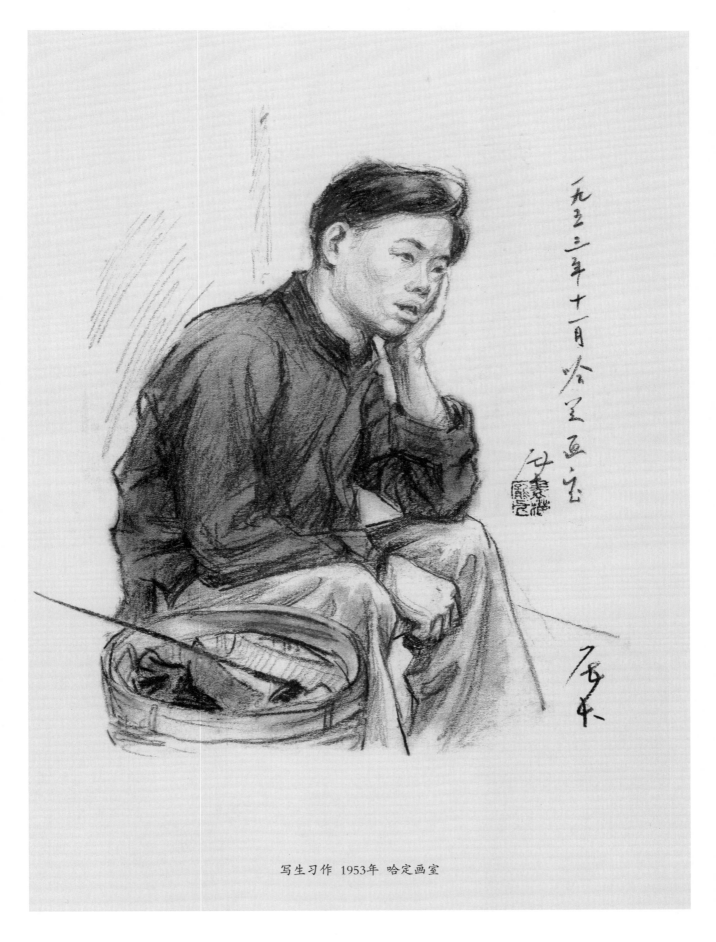

一九五三年十一月哈定画室

写生习作 1953年 哈定画室

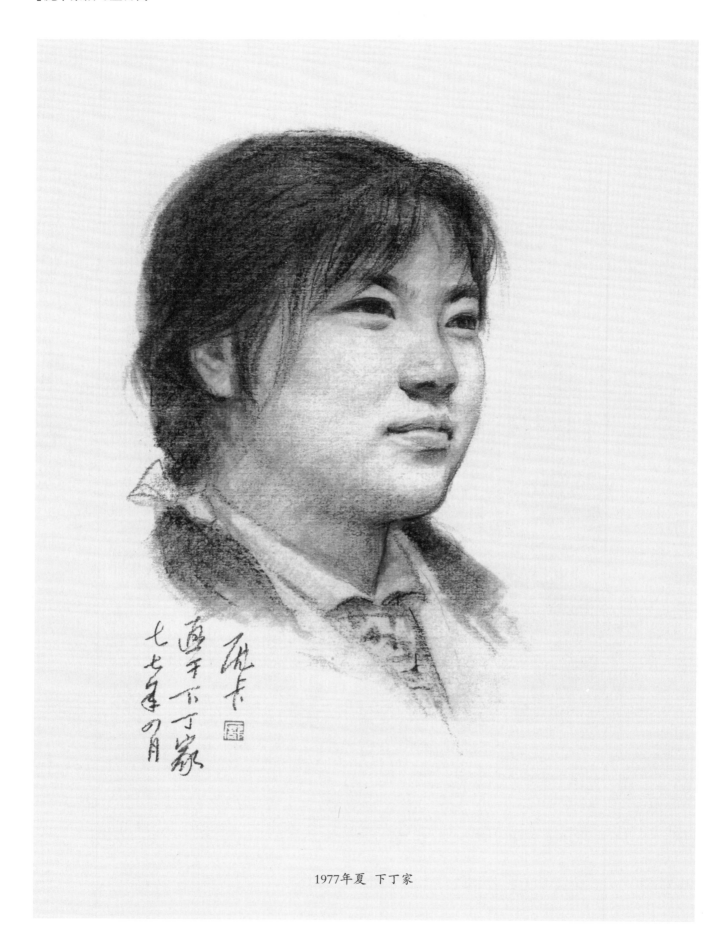

1977年夏 下丁家

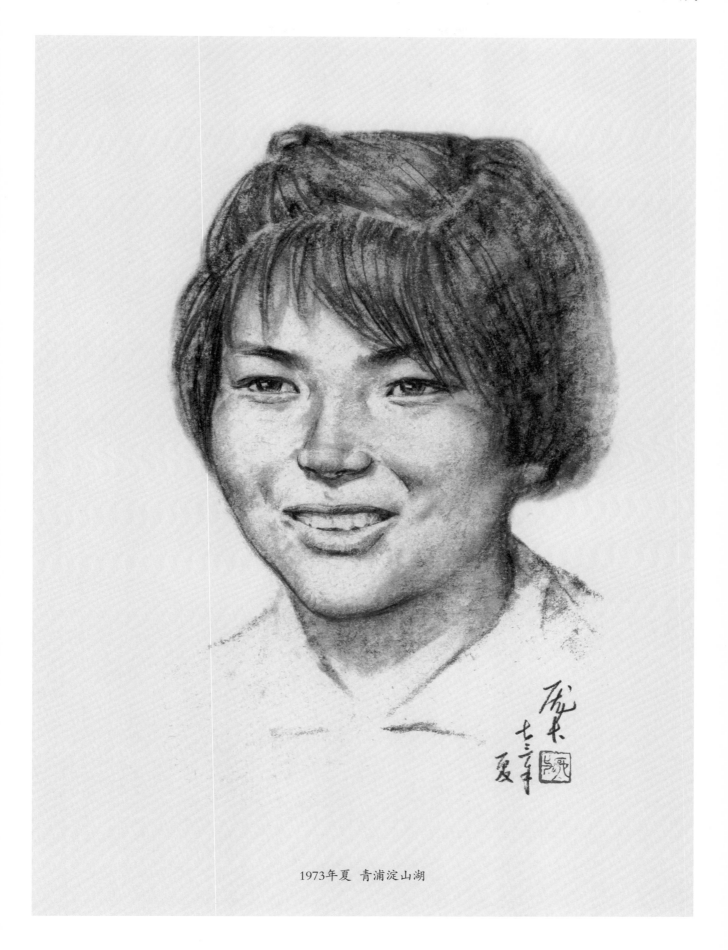

1973年夏 青浦淀山湖

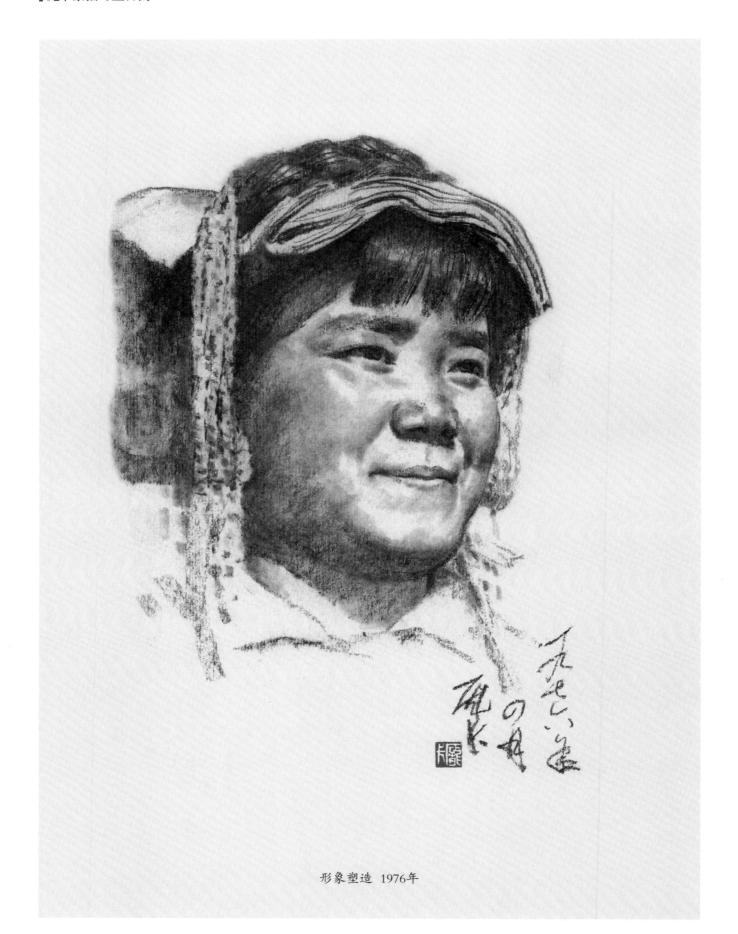

形象塑造 1976年

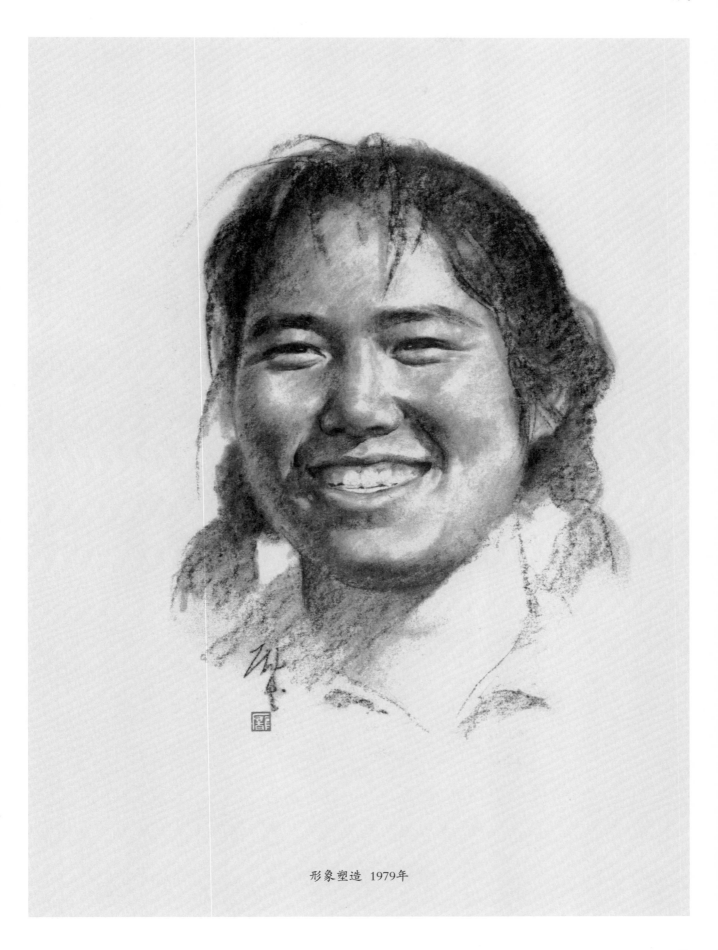

形象塑造 1979年

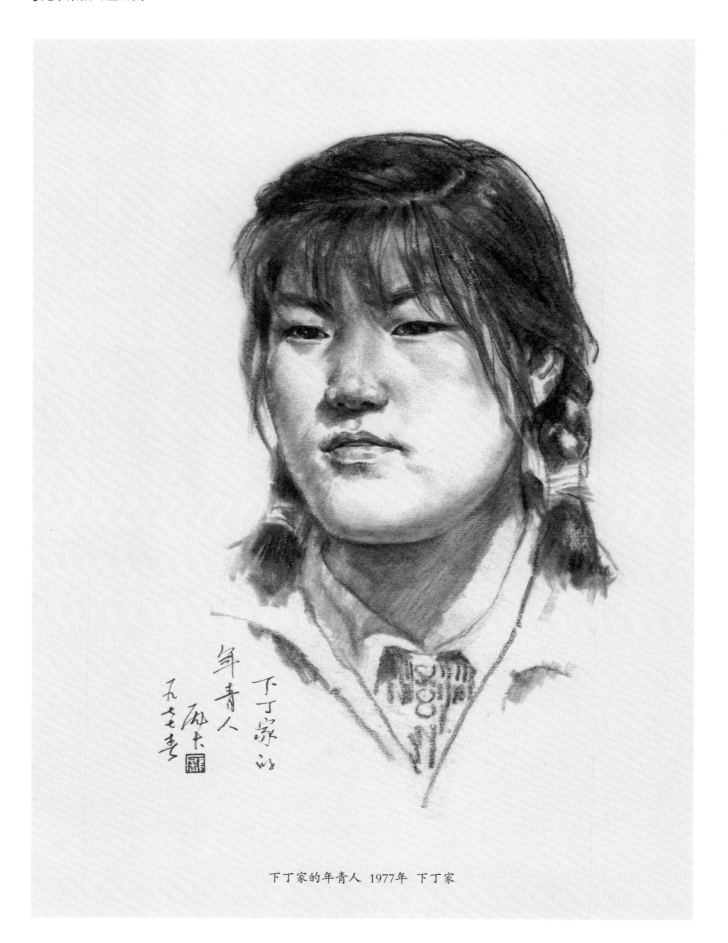

下丁家的年青人 1977年 下丁家

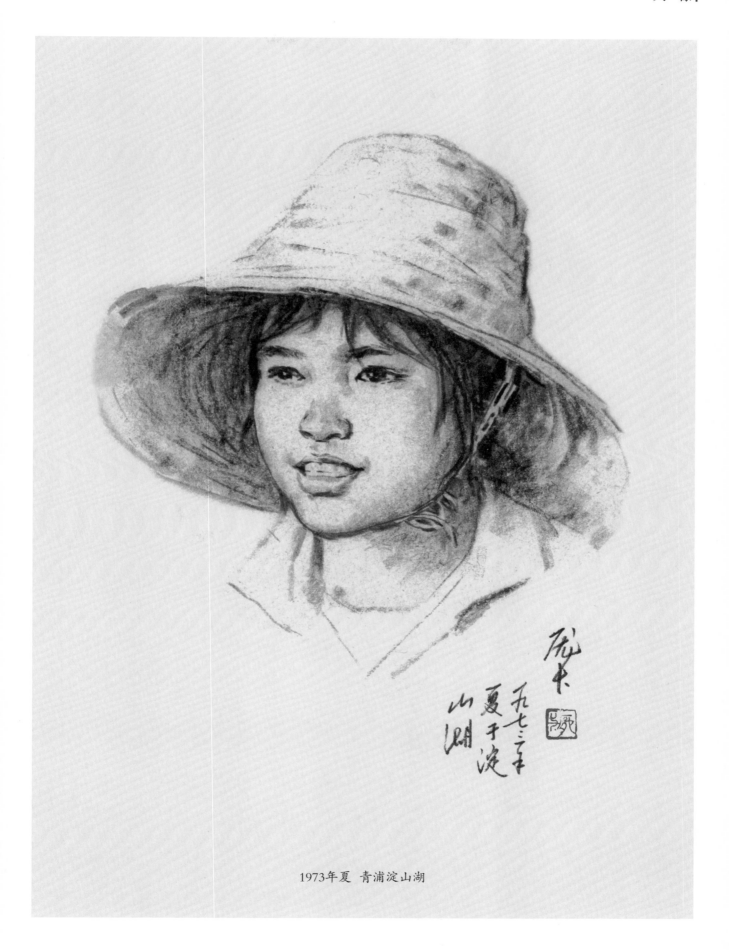

1973年夏　青浦淀山湖

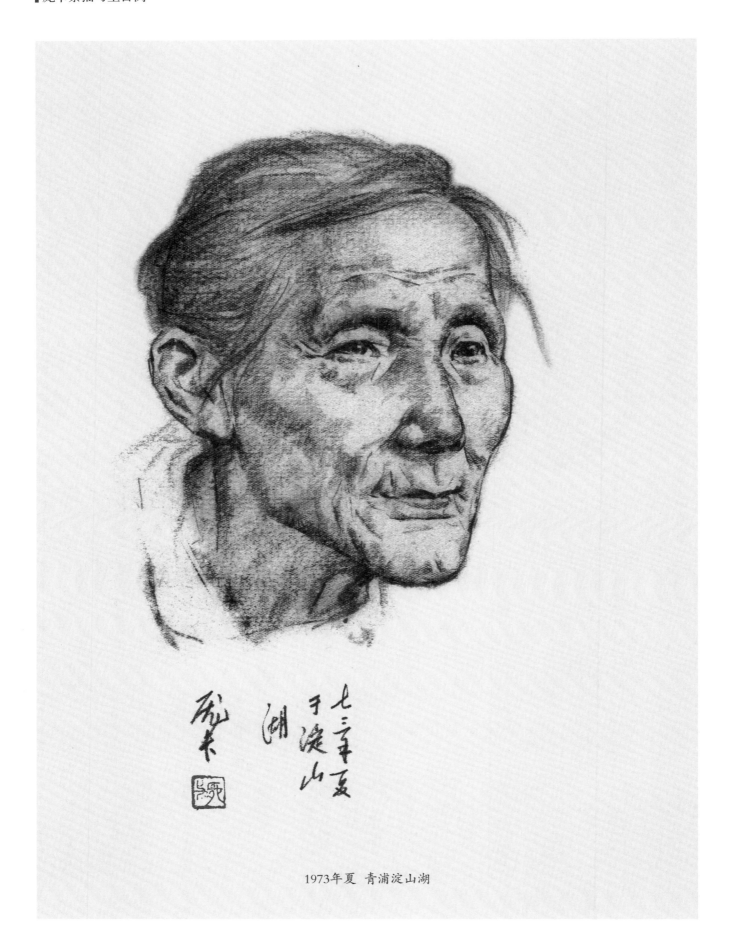

1973年夏 青浦淀山湖

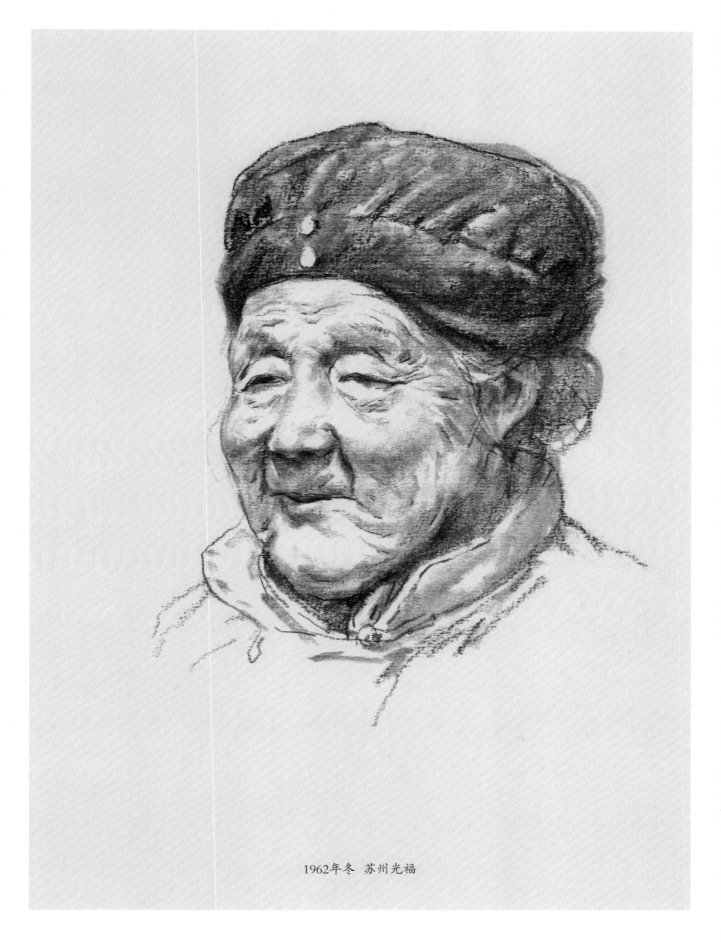

1962年冬 苏州光福

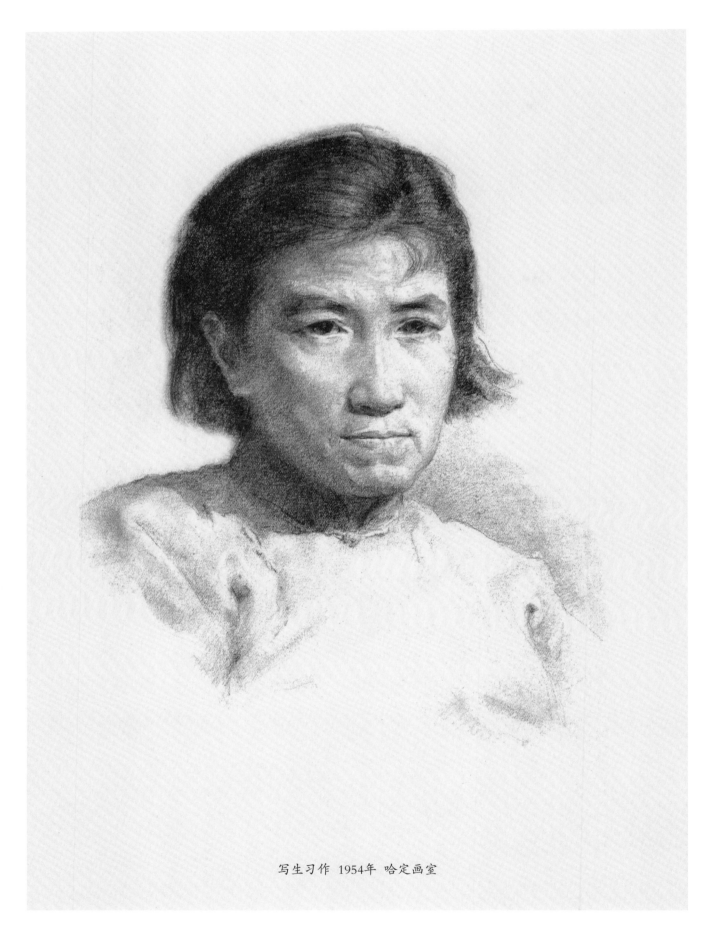

写生习作 1954年 哈定画室

生活速写

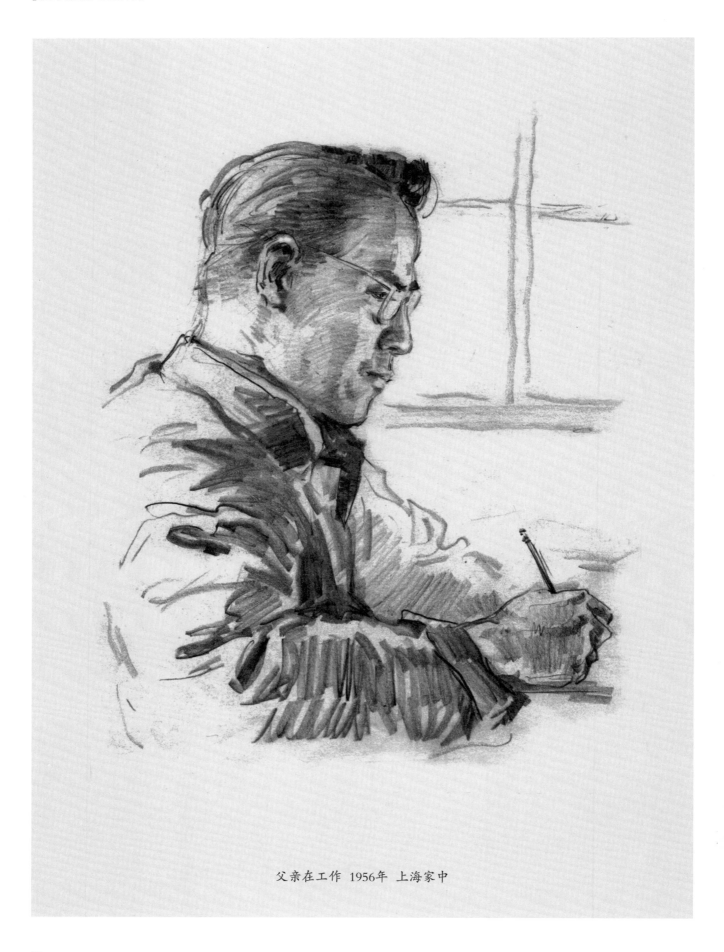

父亲在工作 1956年 上海家中

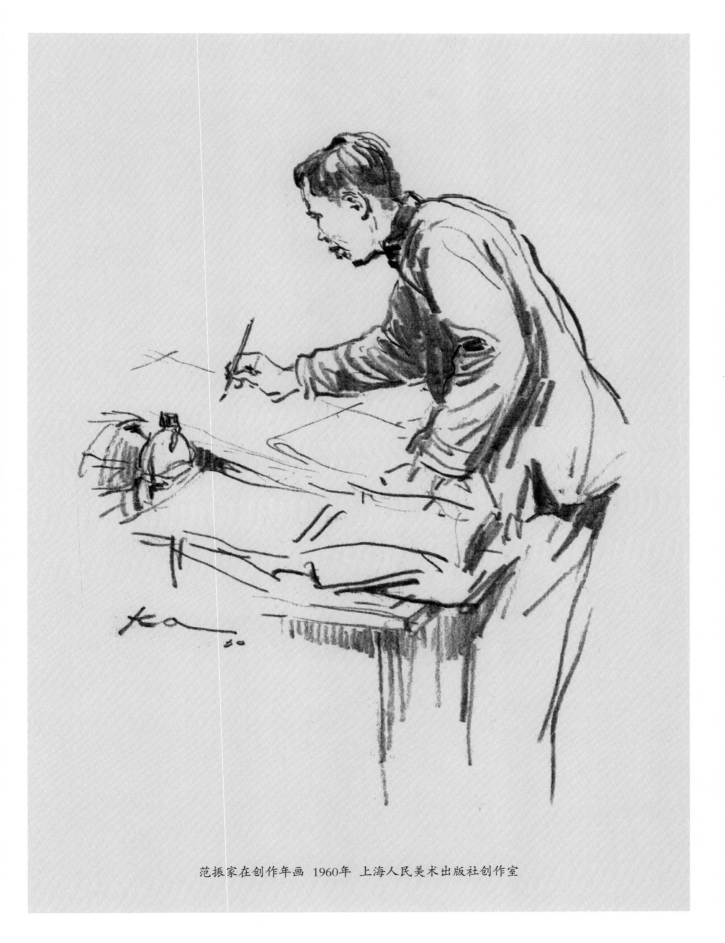

范振家在创作年画　1960年　上海人民美术出版社创作室

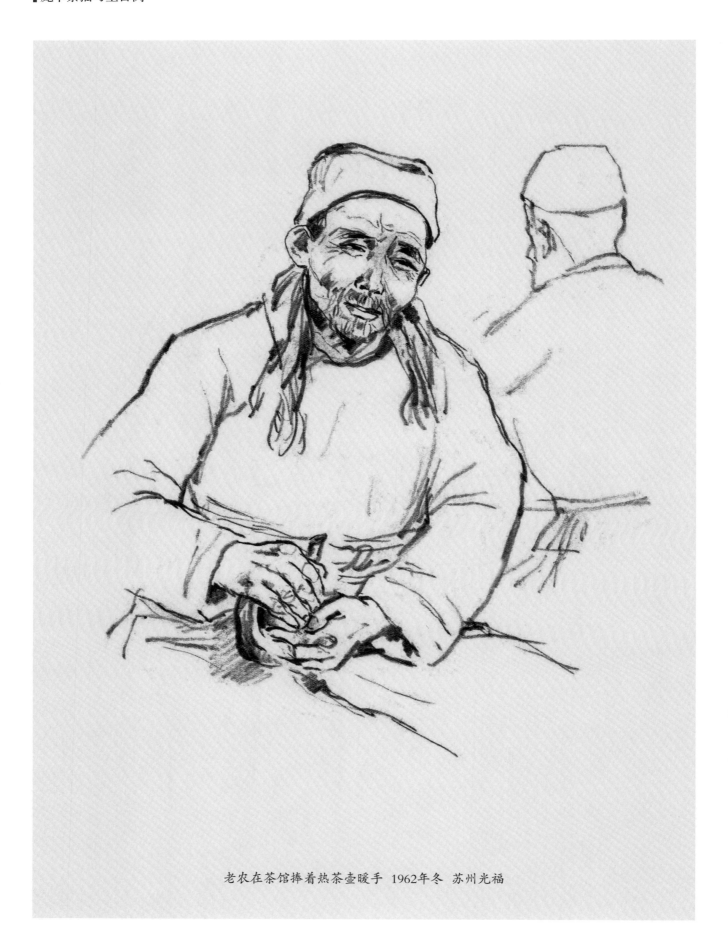

老农在茶馆捧着热茶壶暖手 1962年冬 苏州光福

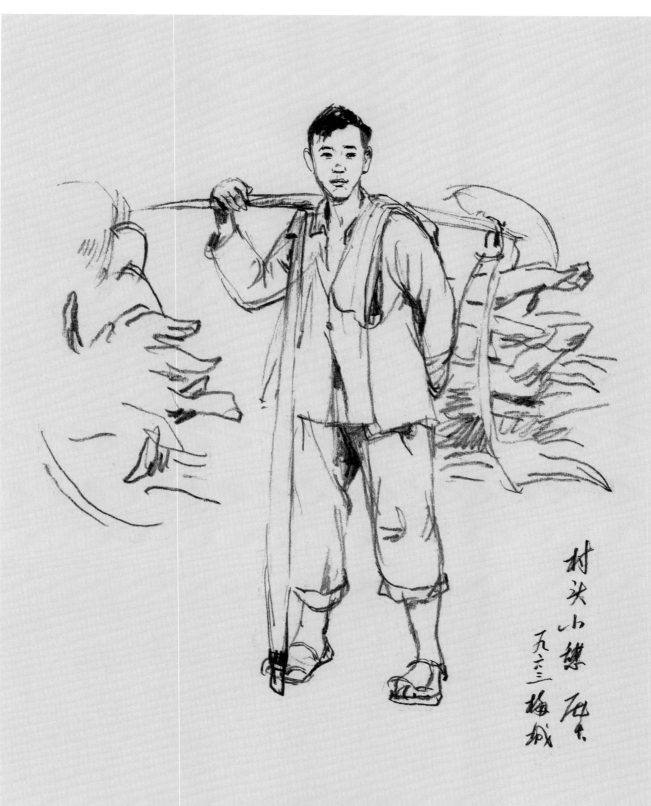

村头小憩 1963年 浙江梅城

梅城农民都使用两根木扁担，挑担时，可以用双肩分担重量。疲累时，用一根支撑着另一根，
不必把重担放下，就可以稍作休息。

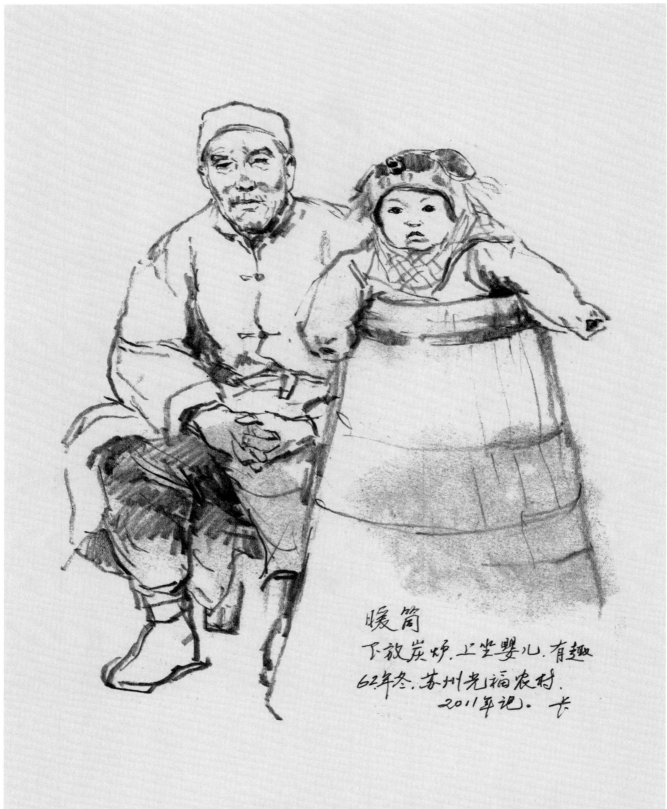

暖筒
下放炭炉,上坐婴儿.有趣
62年冬.苏州光福农村.
2011年记. 长

暖筒 1962年冬 苏州光福
用稻草编织锥形窝筒,筒内下放暖炉,上坐婴儿,老农含饴弄孙,露出幸福神态。

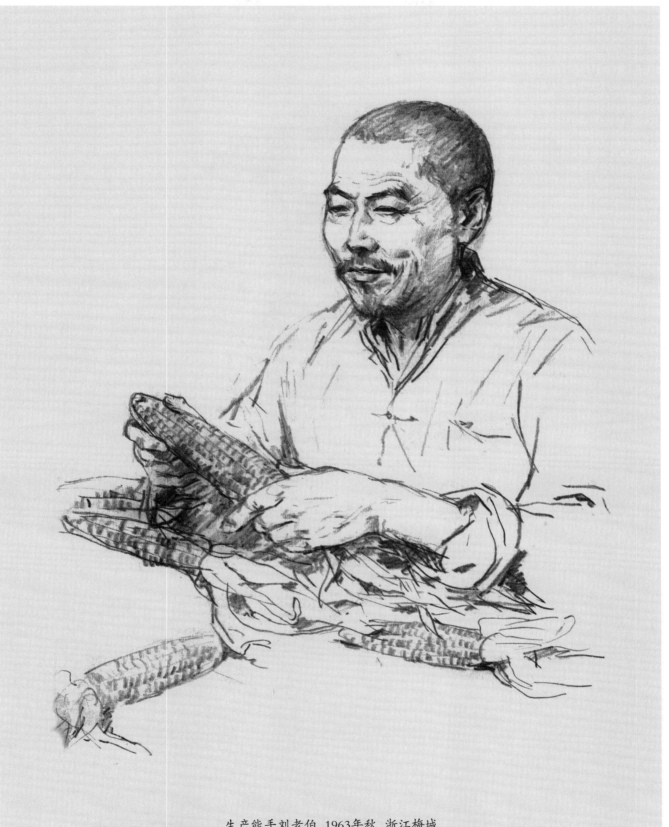

生产能手刘老伯　1963年秋　浙江梅城

刚翻建新楼房，装了电灯，我与吴光华、范振家的创作小组就住在他的新楼房内。

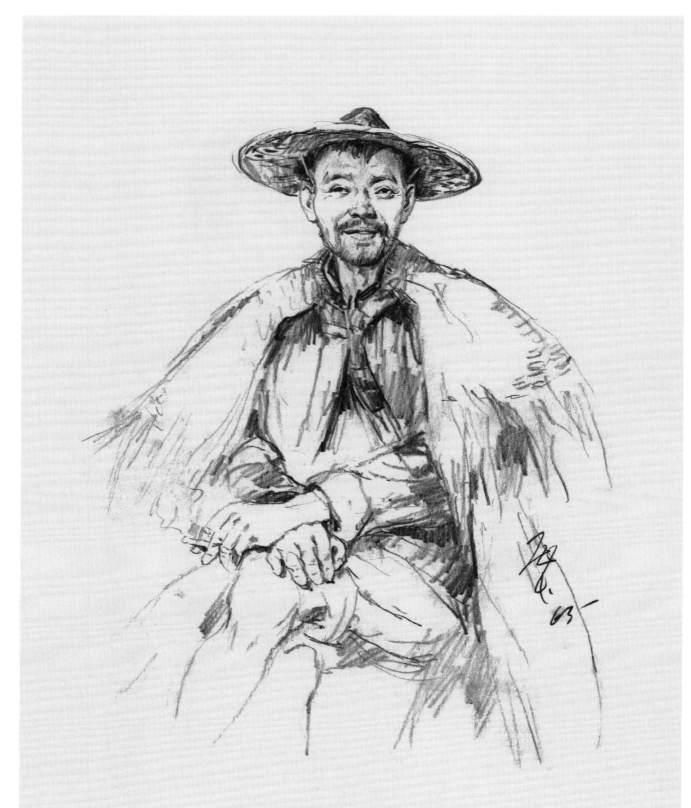

戴笠穿蓑的农民大叔 1963年 浙江梅城

梅城农民的笠帽边窄，绳圈扣在后脑勺处，这样笠帽可以随阳光方向转动遮阴，灵活方便。
雨天都有穿编织讲究的蓑衣，像战士的铠甲，神气得很。

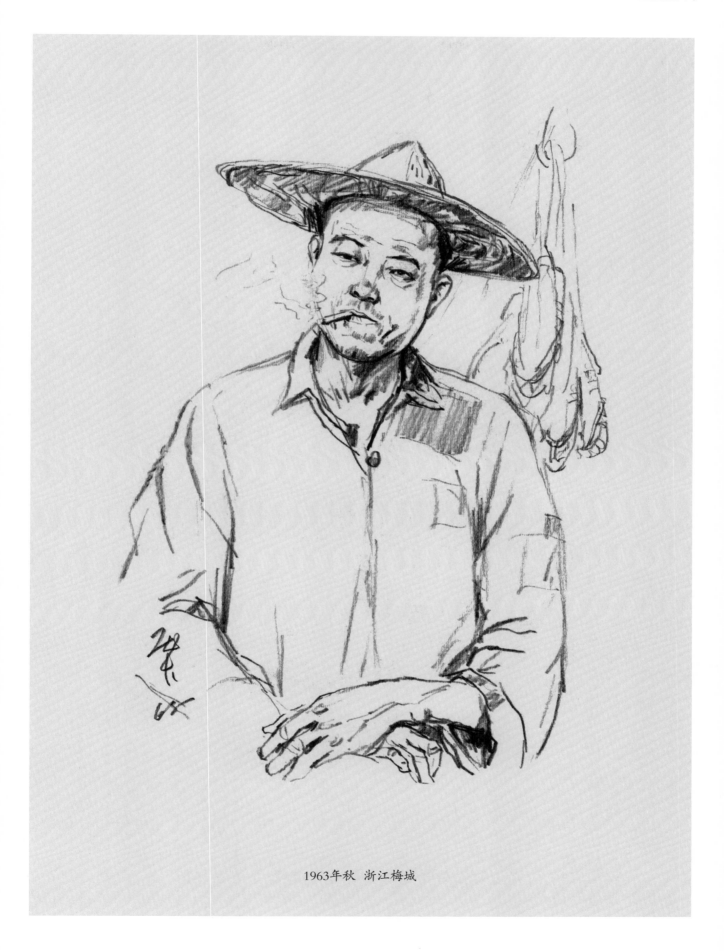

1963年秋 浙江梅城

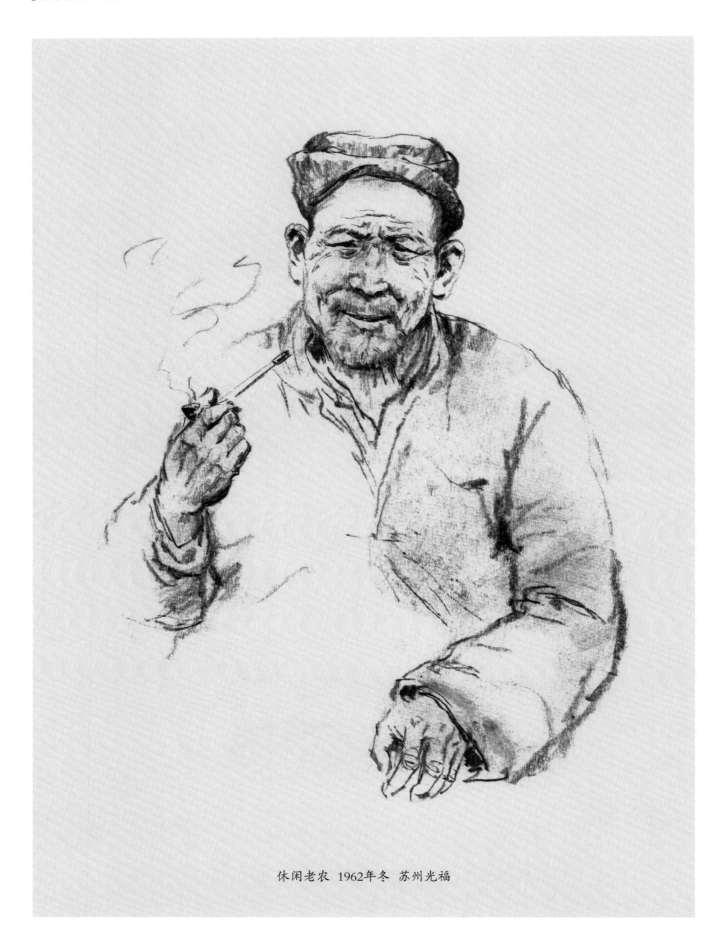

休闲老农 1962年冬 苏州光福

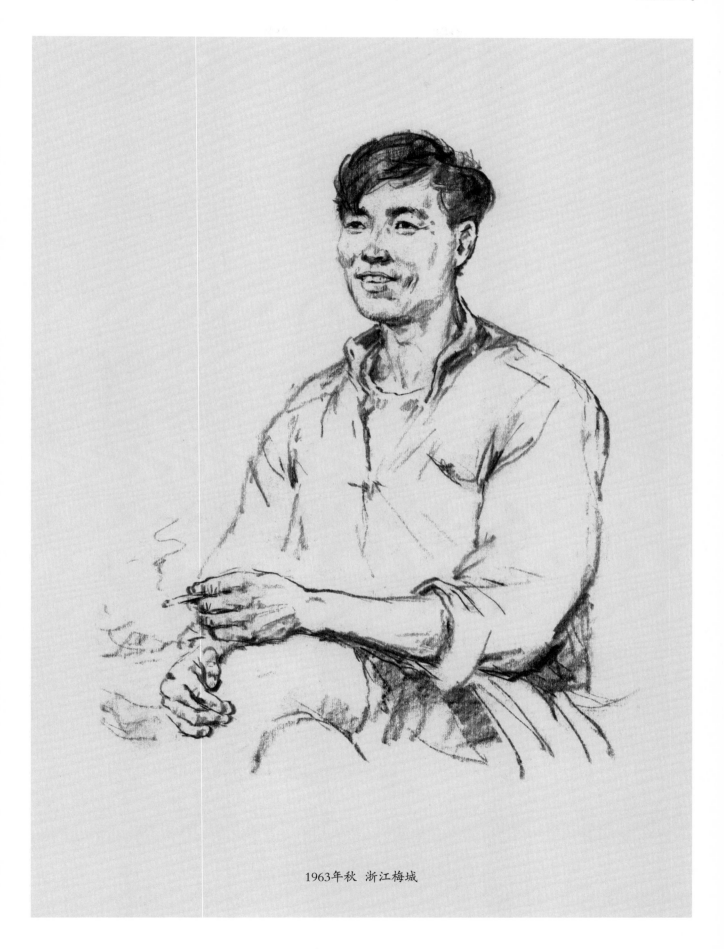

1963年秋 浙江梅城

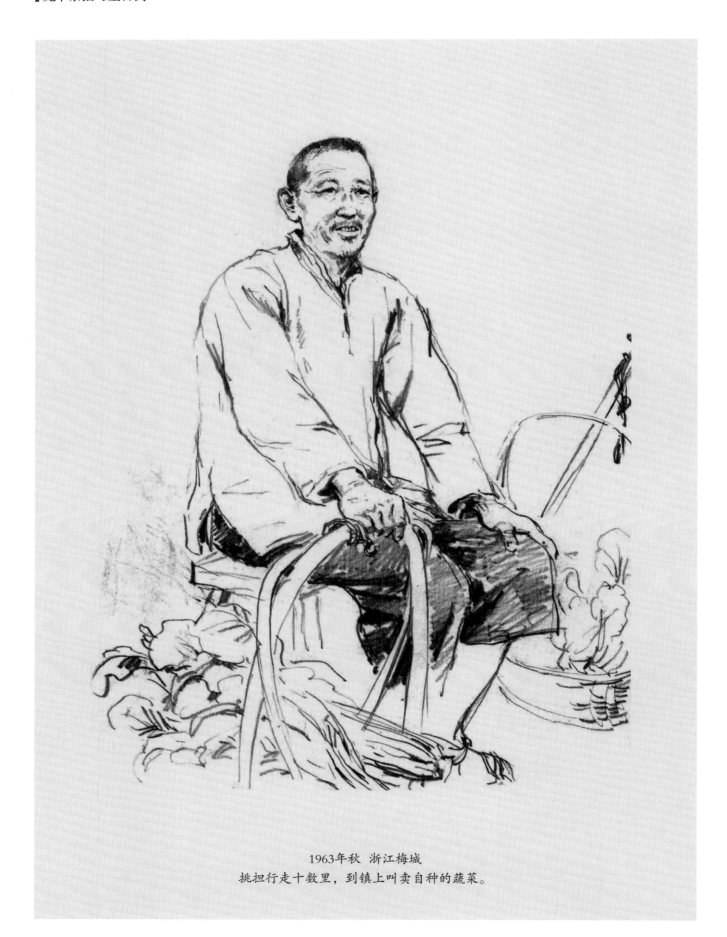

1963年秋　浙江梅城
挑担行走十数里，到镇上叫卖自种的蔬菜。

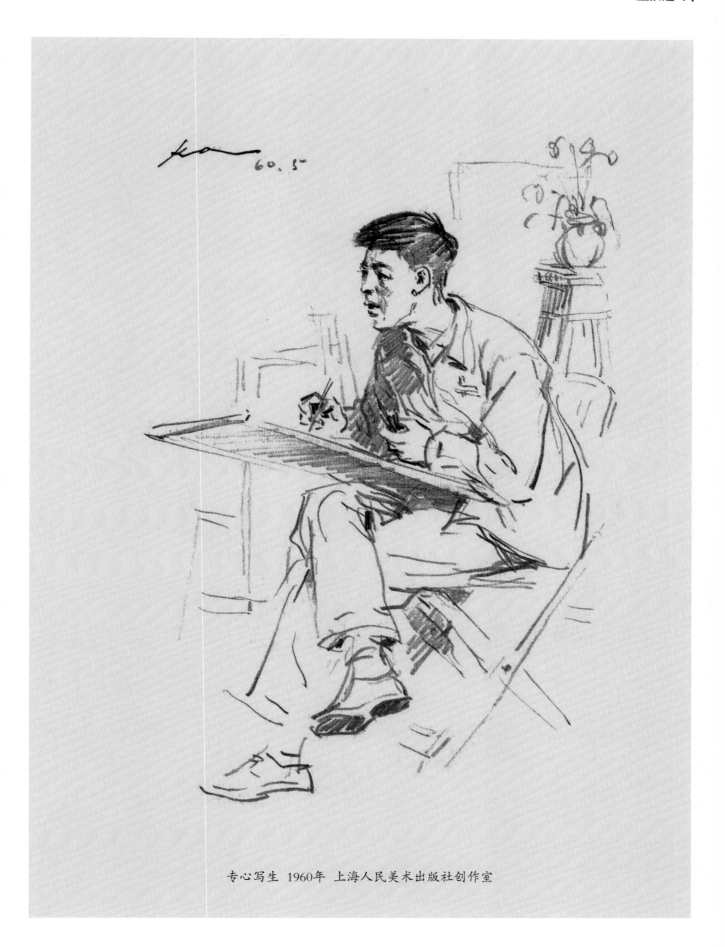

专心写生 1960年 上海人民美术出版社创作室

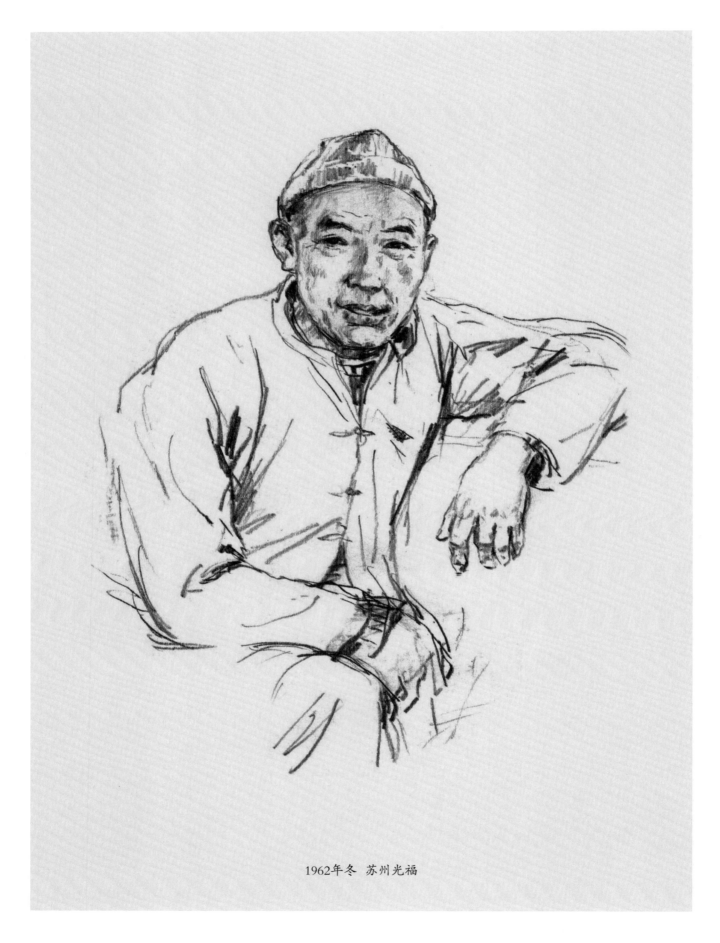

1962年冬　苏州光福

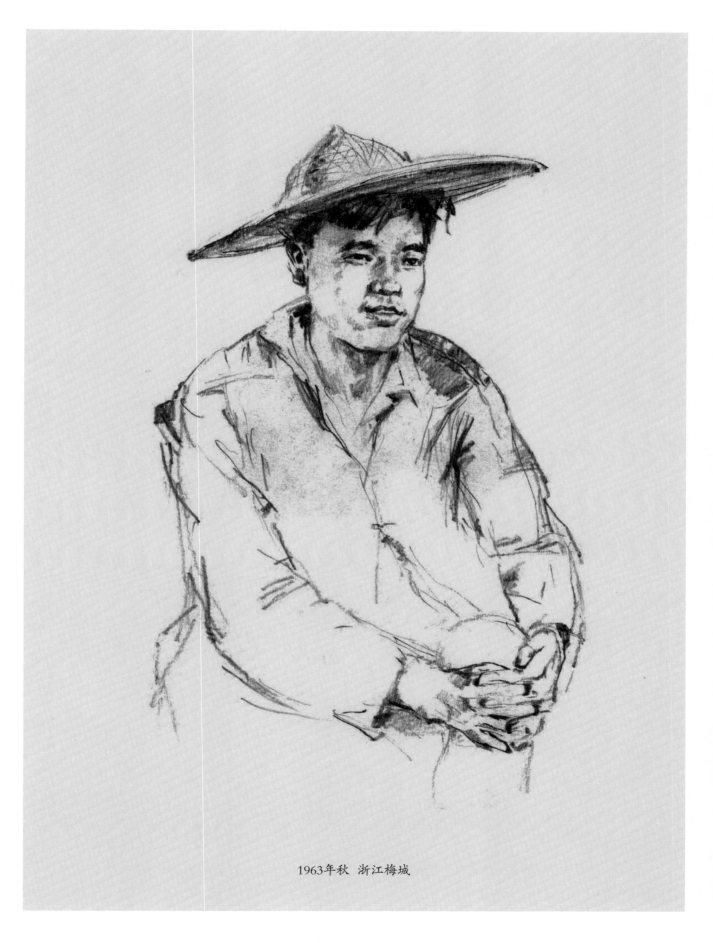

1963年秋 浙江梅城

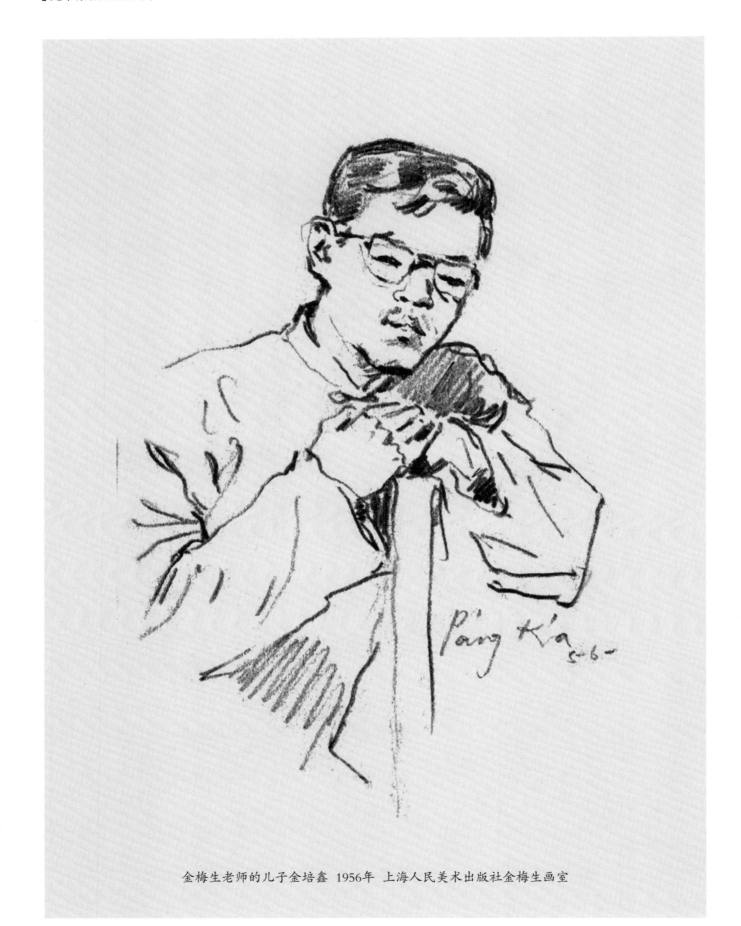

金梅生老师的儿子金培鑫　1956年　上海人民美术出版社金梅生画室

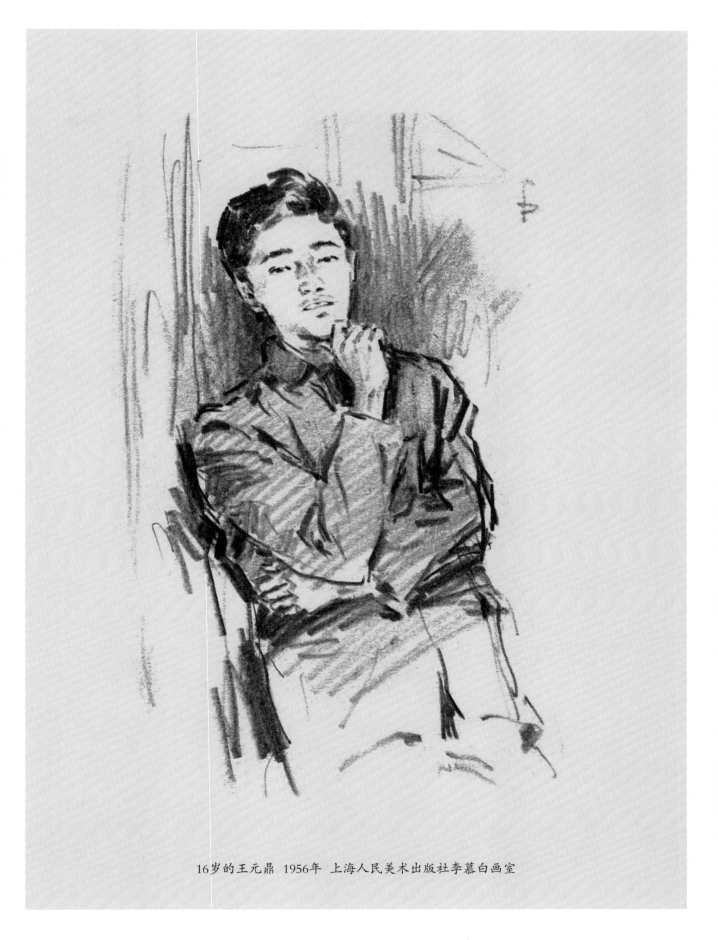

16岁的王元鼎 1956年 上海人民美术出版社李慕白画室

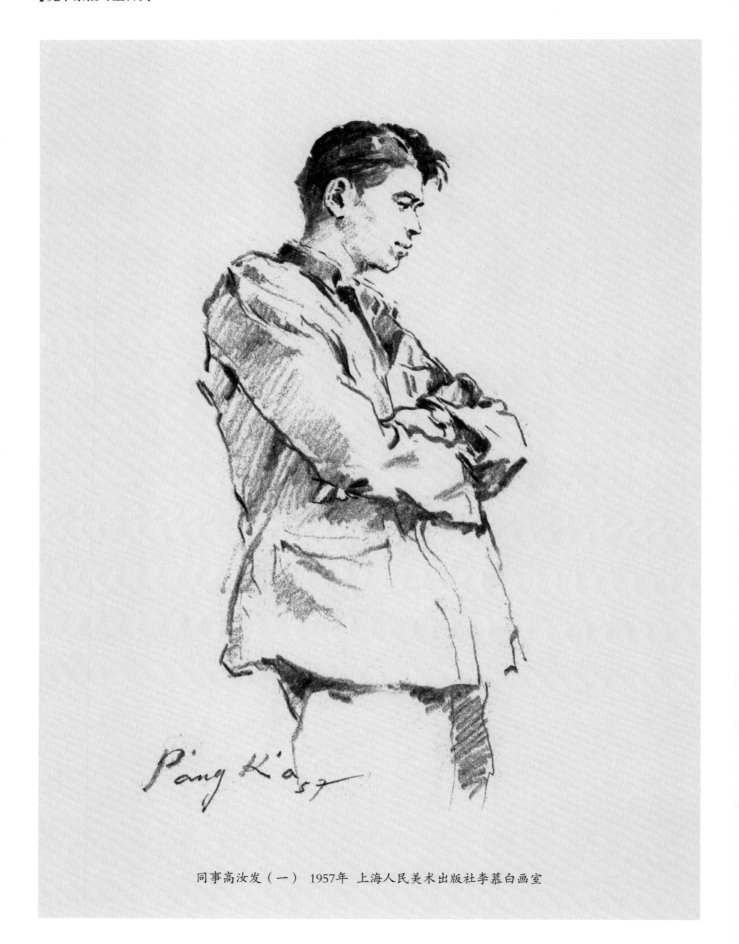

同事高汝发（一） 1957年 上海人民美术出版社李慕白画室

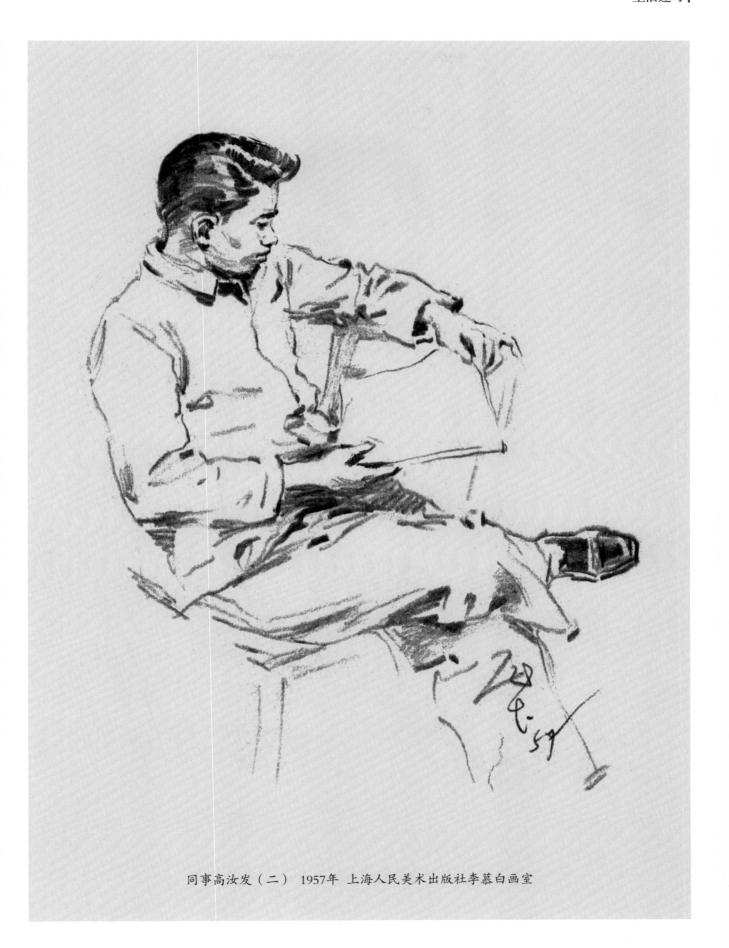

同事高汝发（二）　1957年　上海人民美术出版社李慕白画室

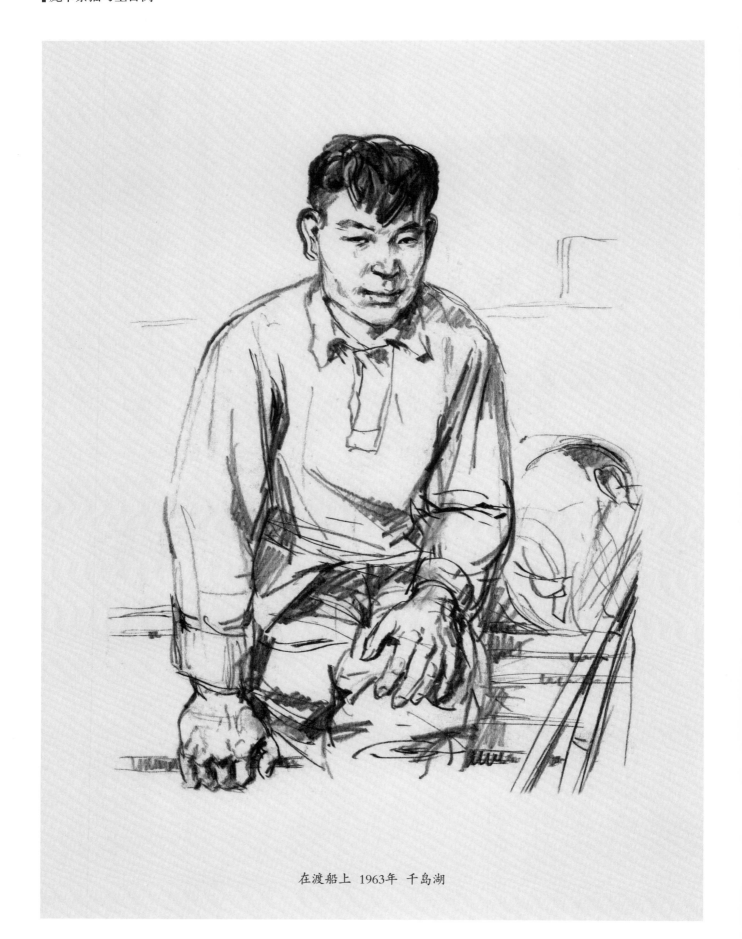

在渡船上 1963年 千岛湖

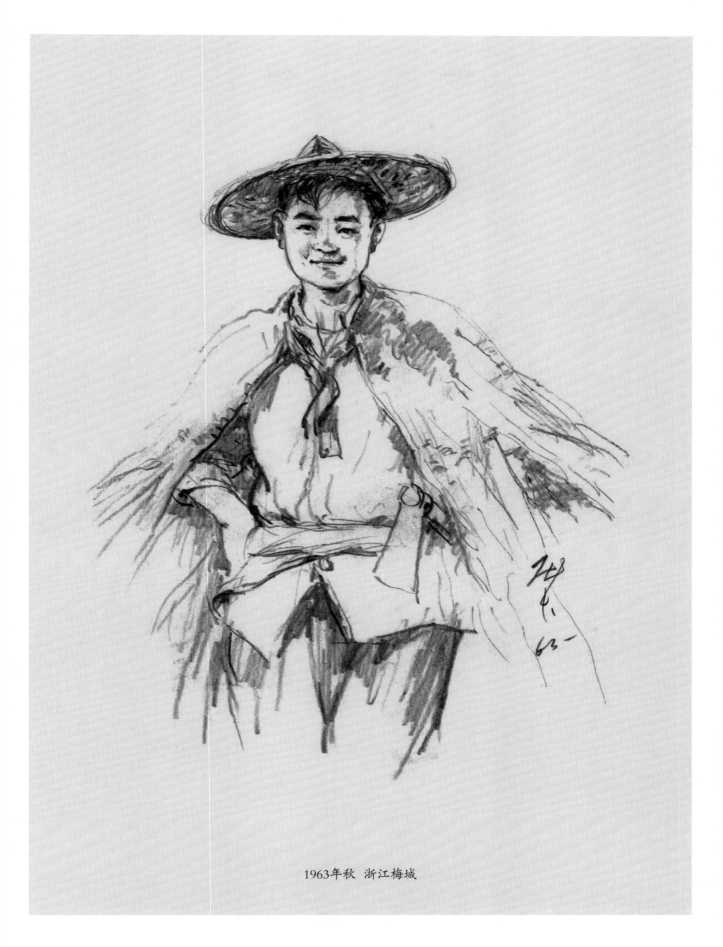

1963年秋 浙江梅城

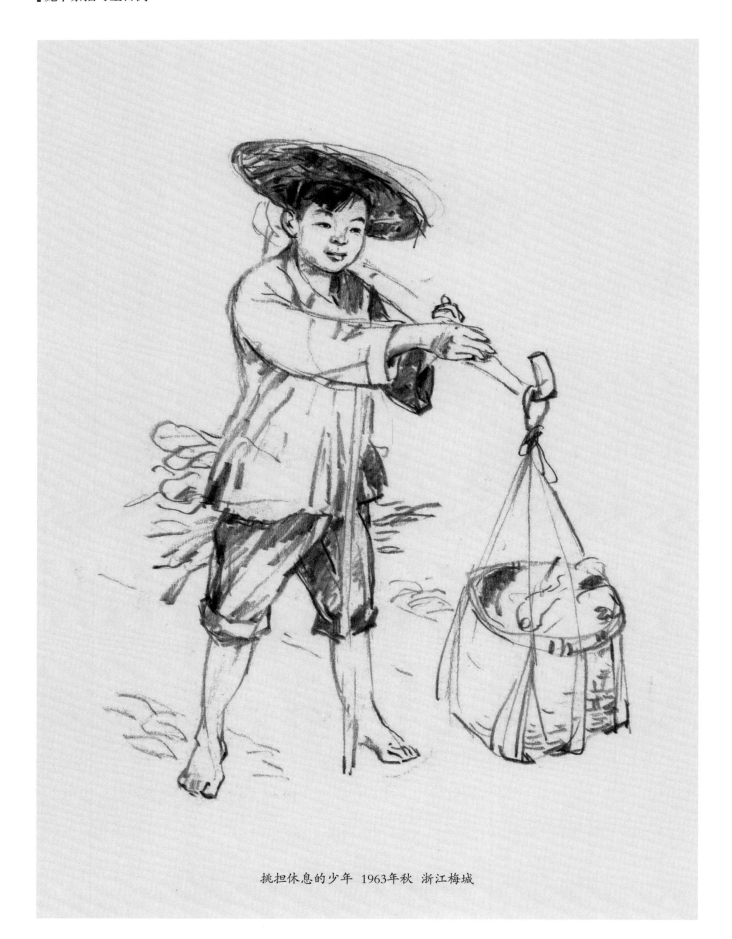

挑担休息的少年 1963年秋 浙江梅城

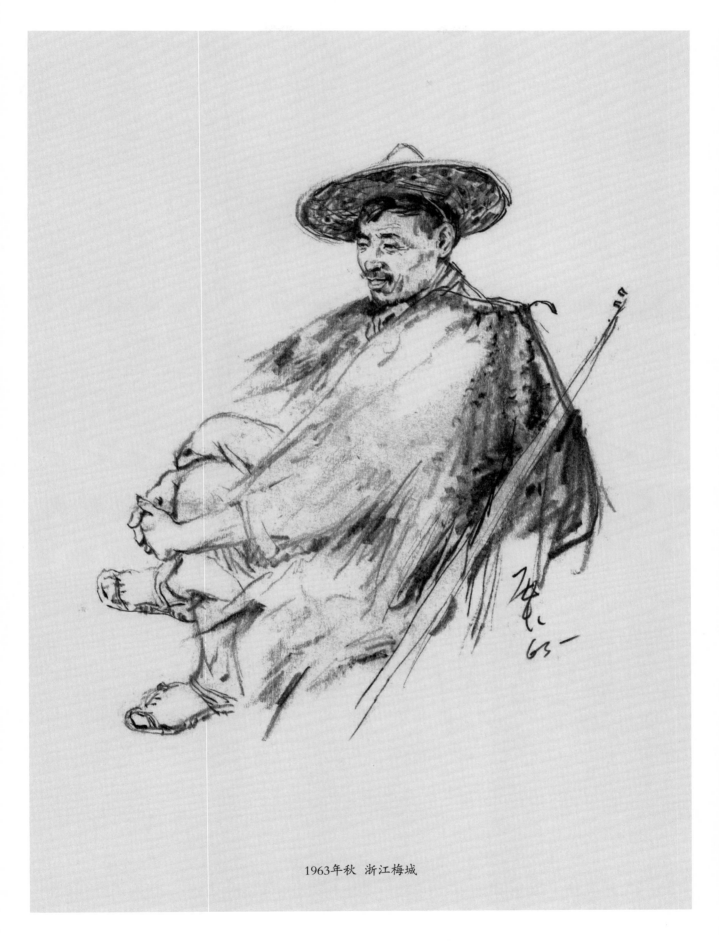

1963年秋 浙江梅城

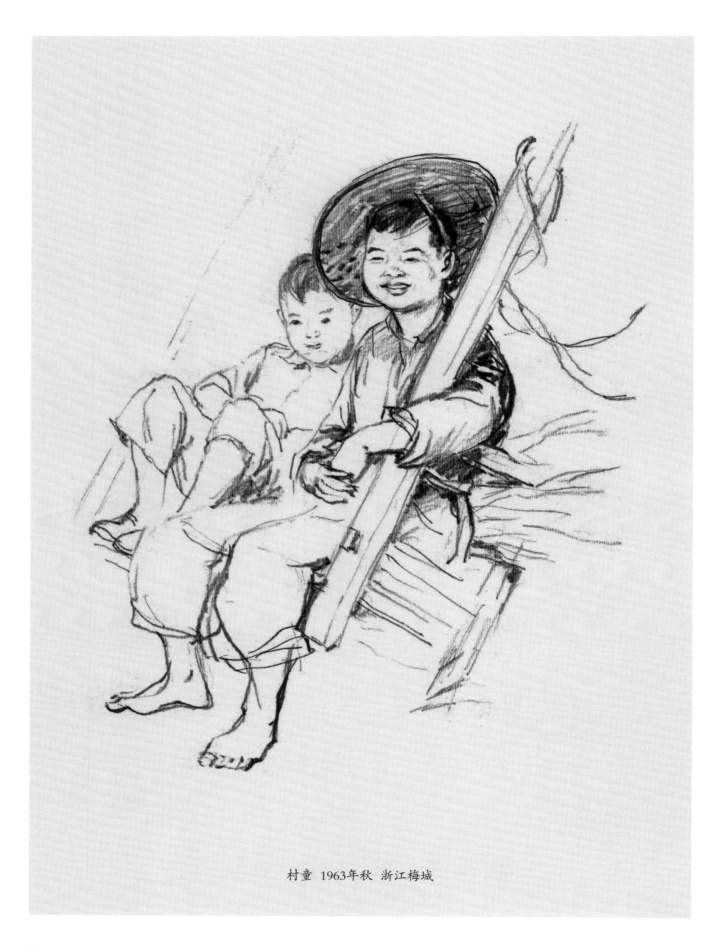

村童　1963年秋　浙江梅城

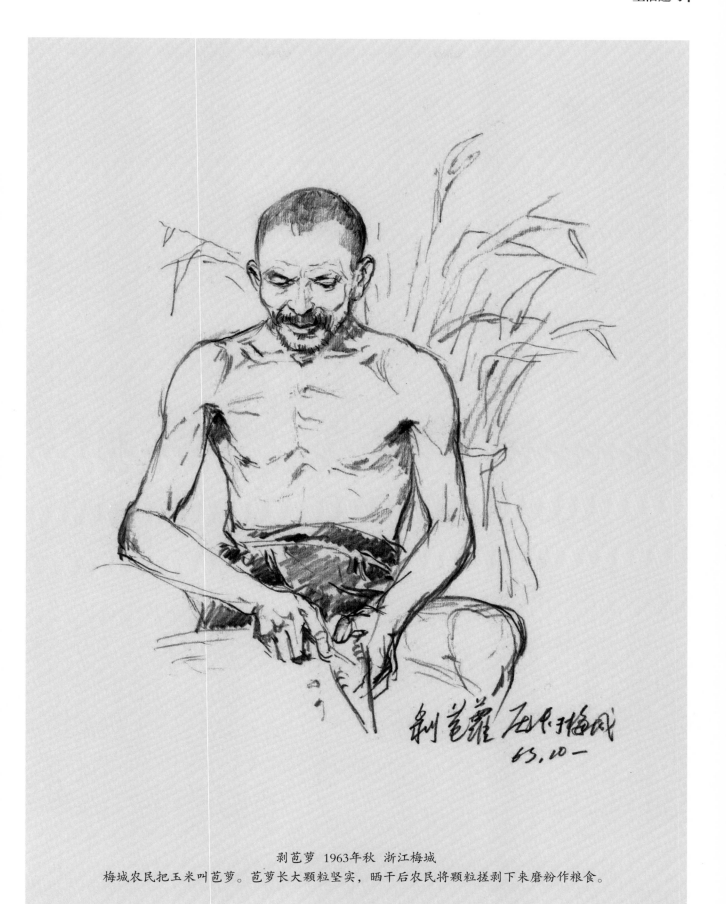

剥苞萝　1963年秋　浙江梅城
梅城农民把玉米叫苞萝。苞萝长大颗粒坚实，晒干后农民将颗粒搓剥下来磨粉作粮食。

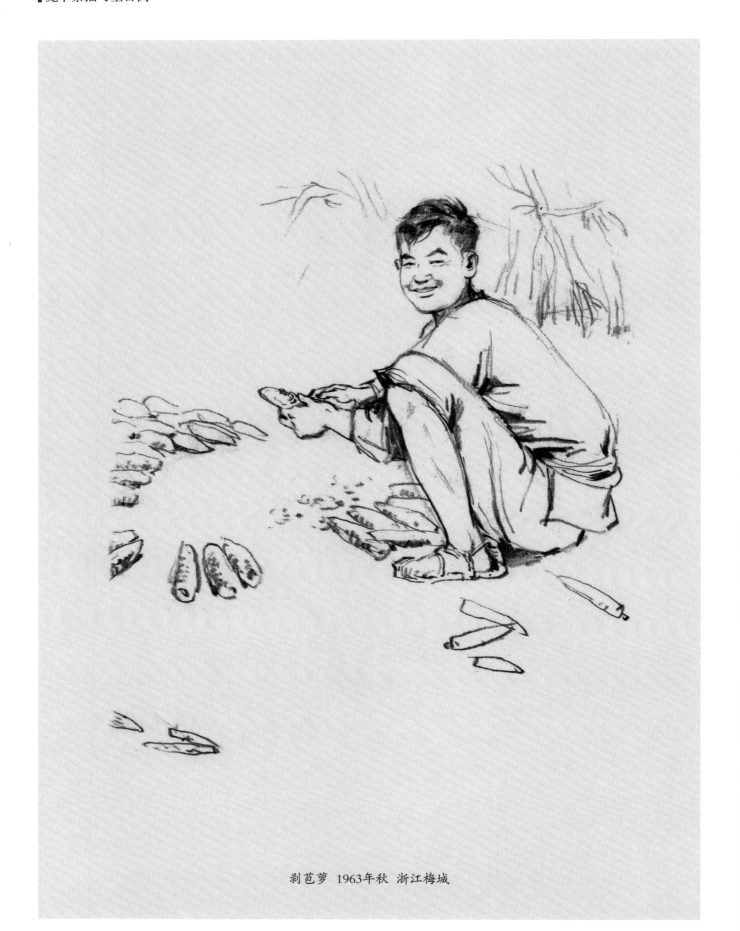

剥芭萝 1963年秋 浙江梅城

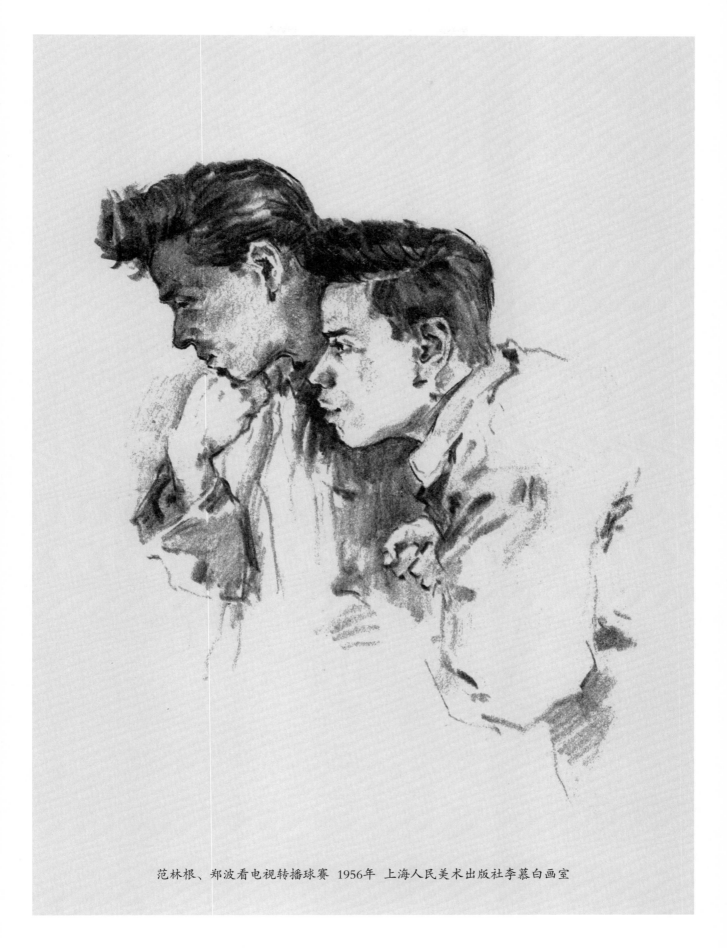

范林根、郑波看电视转播球赛 1956年 上海人民美术出版社李慕白画室

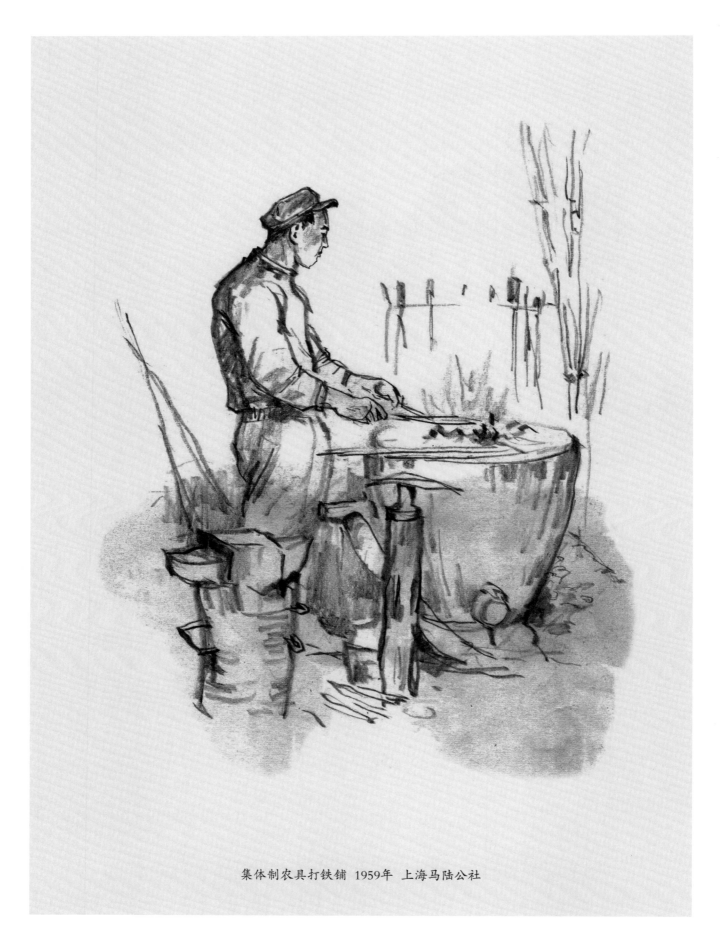

集体制农具打铁铺 1959年 上海马陆公社

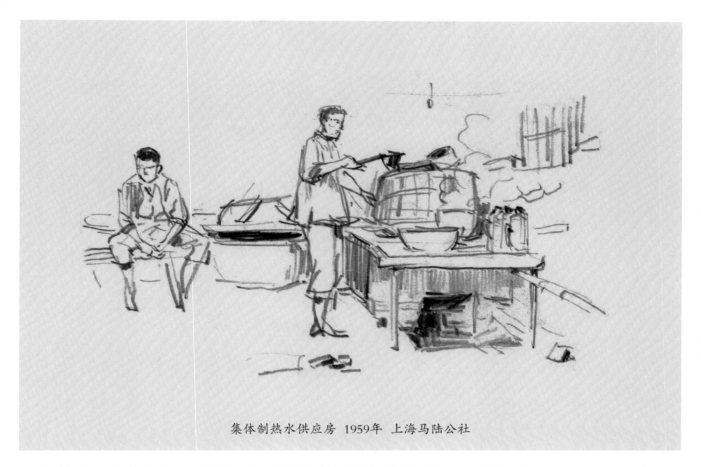

集体制热水供应房 1959年 上海马陆公社

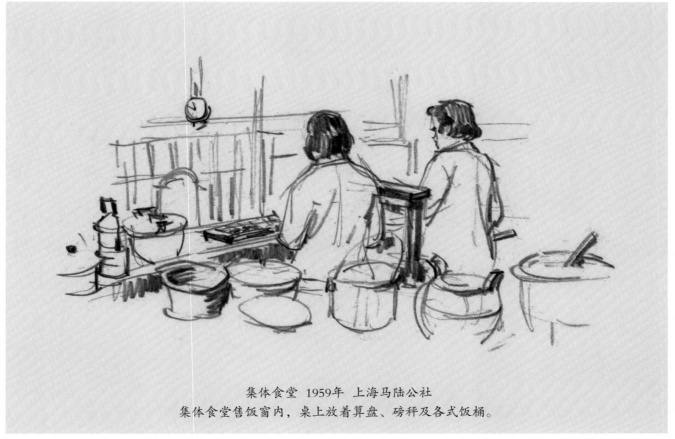

集体食堂 1959年 上海马陆公社
集体食堂售饭窗内，桌上放着算盘、磅秤及各式饭桶。

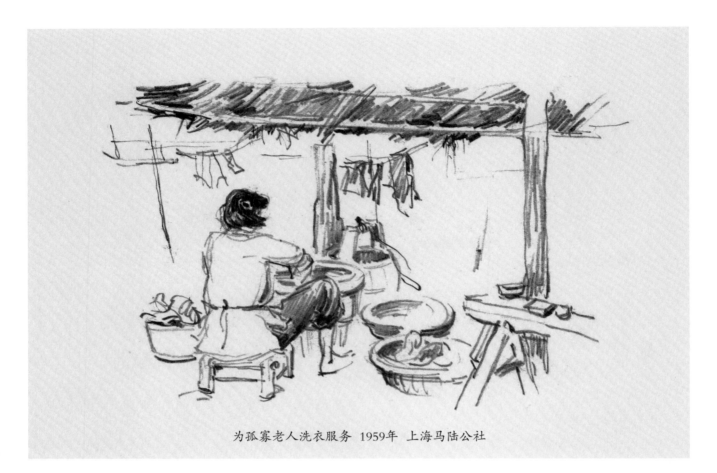

为孤寡老人洗衣服 1959年 上海马陆公社

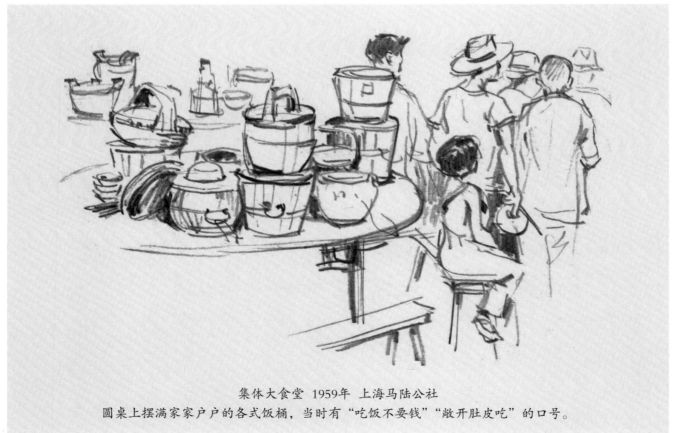

集体大食堂 1959年 上海马陆公社
圆桌上摆满家家户户的各式饭桶，当时有"吃饭不要钱""敞开肚皮吃"的口号。

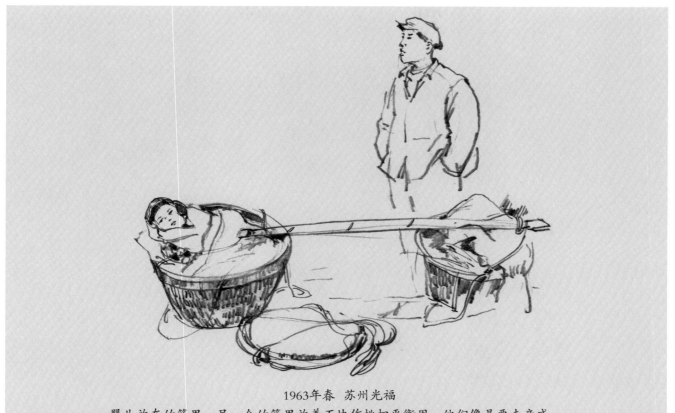

1963年春　苏州光福
婴儿放在竹篮里，另一个竹篮里放着石块作挑担平衡用。他们像是要走亲戚。

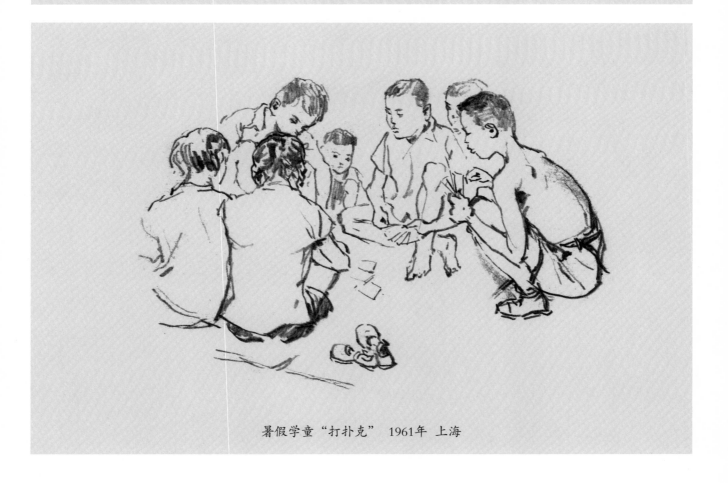

暑假学童"打扑克"　1961年　上海

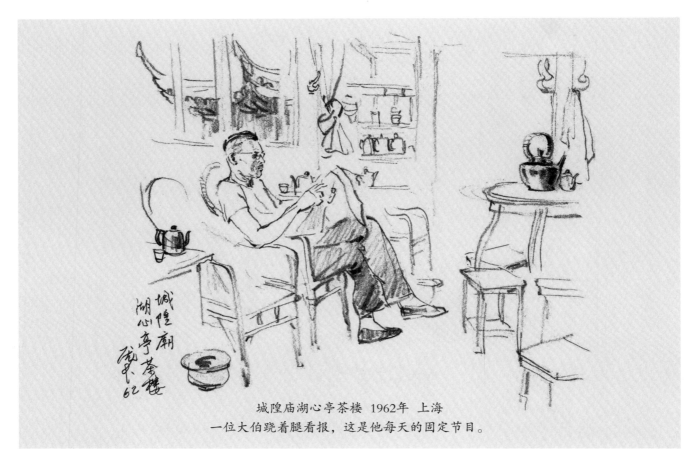

城隍庙湖心亭茶楼 1962年 上海
一位大伯跷着腿看报，这是他每天的固定节目。

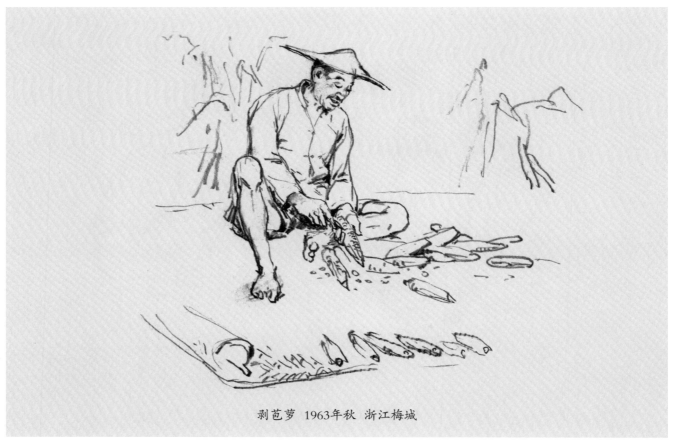

剥苞萝 1963年秋 浙江梅城

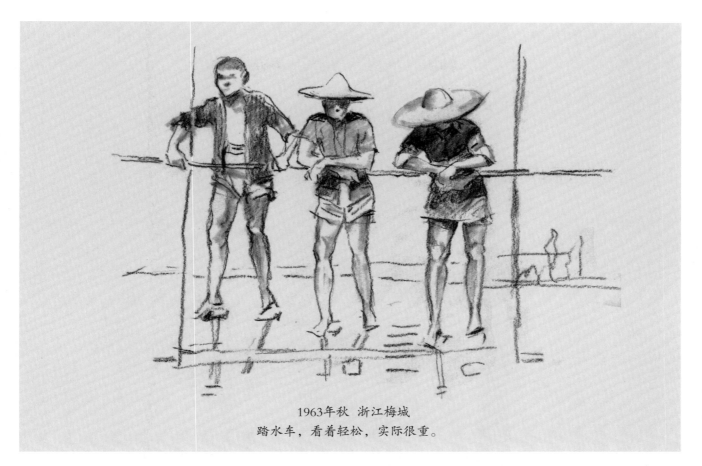

1963年秋 浙江梅城
踏水车，看着轻松，实际很重。

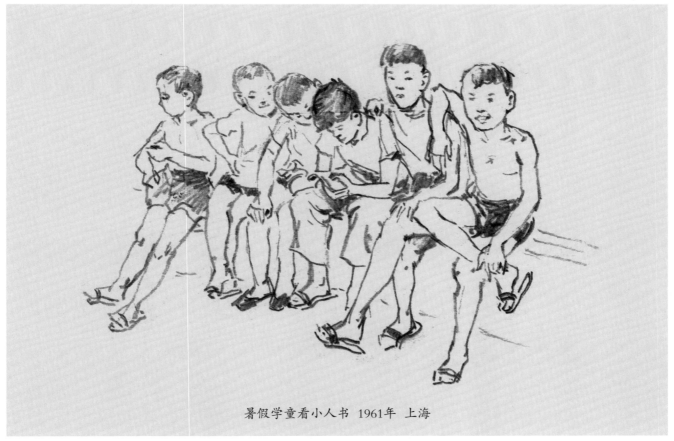

暑假学童看小人书 1961年 上海

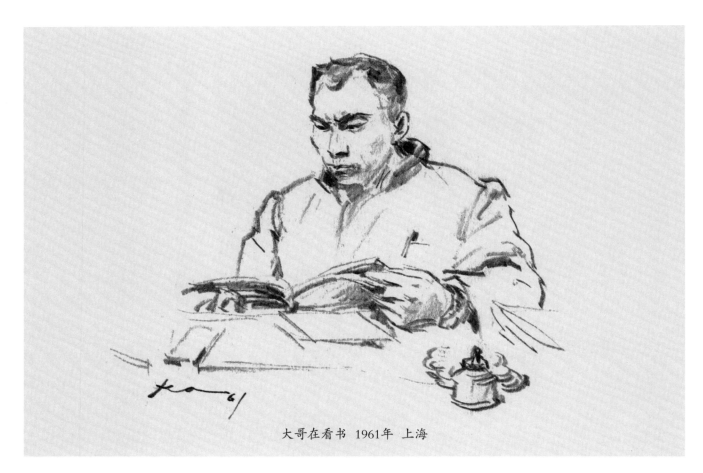

大哥在看书 1961年 上海

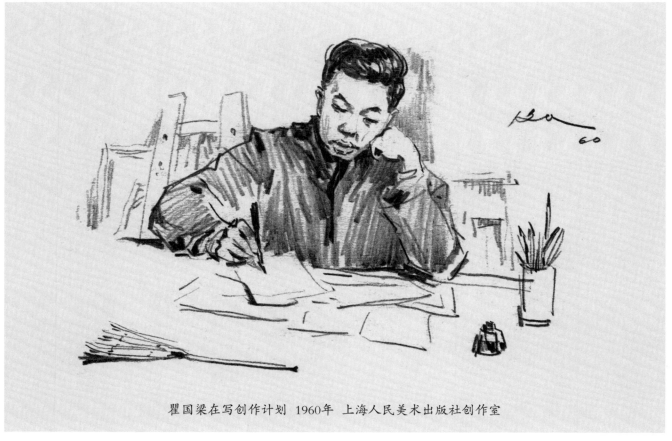

瞿国梁在写创作计划 1960年 上海人民美术出版社创作室

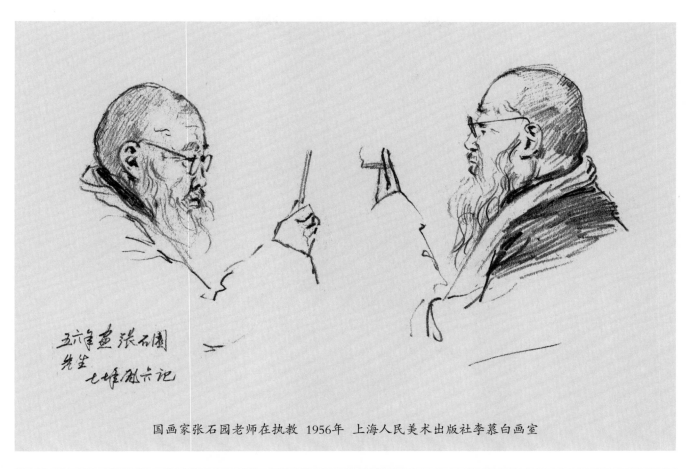

国画家张石园老师在执教 1956年 上海人民美术出版社李慕白画室

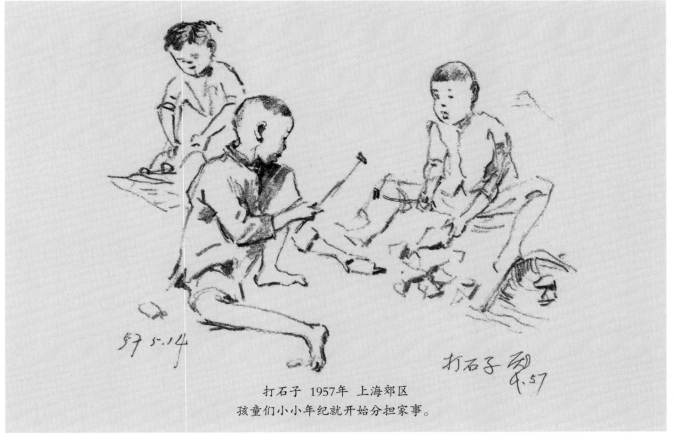

打石子 1957年 上海郊区
孩童们小小年纪就开始分担家事。

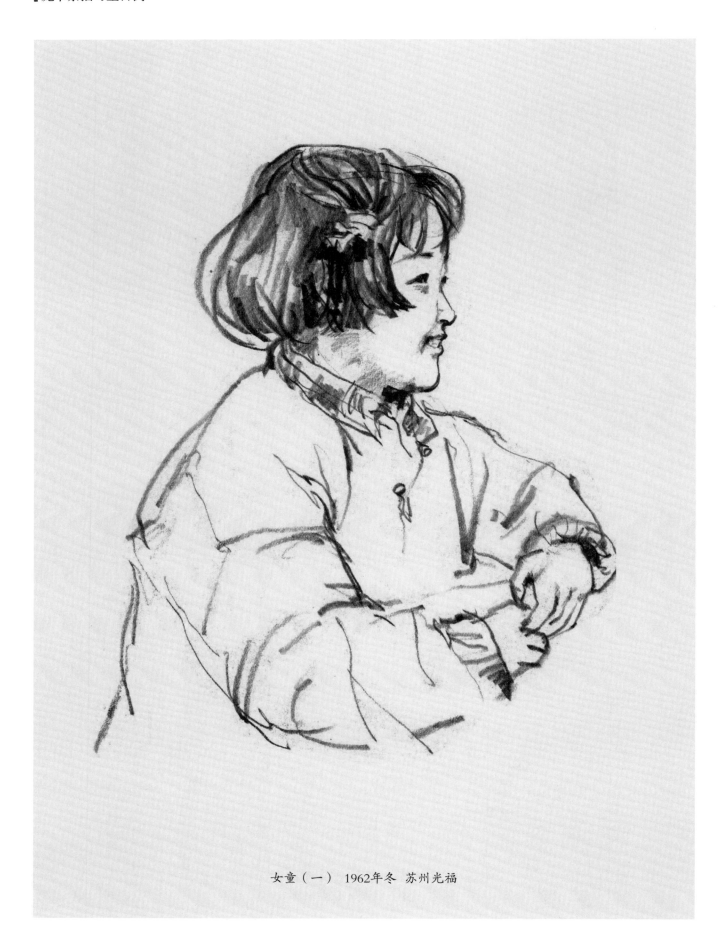

女童（一） 1962年冬 苏州光福

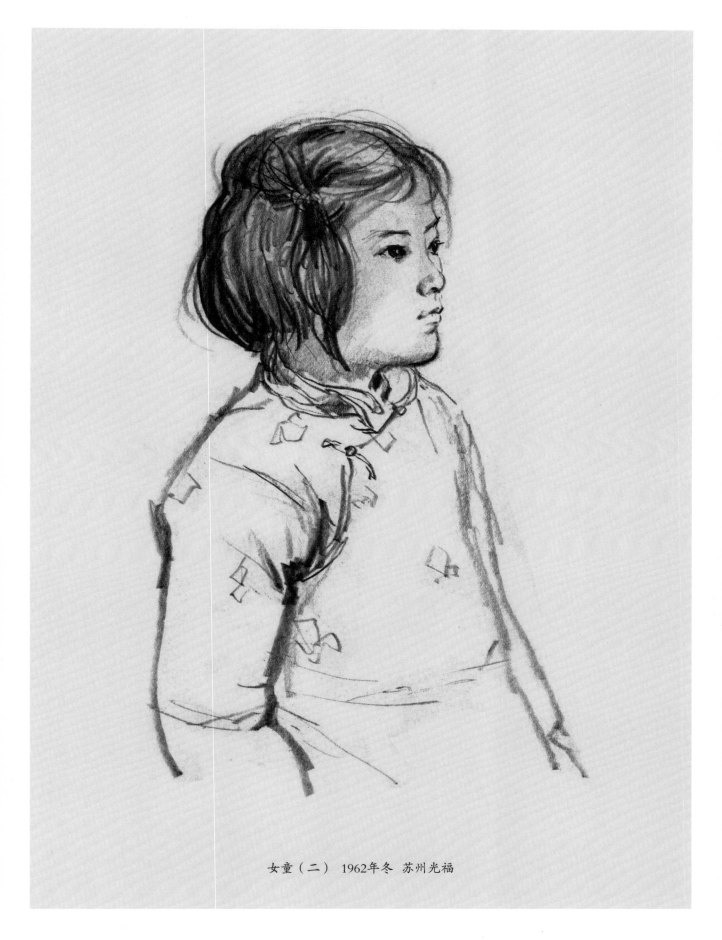

女童（二）　1962年冬　苏州光福

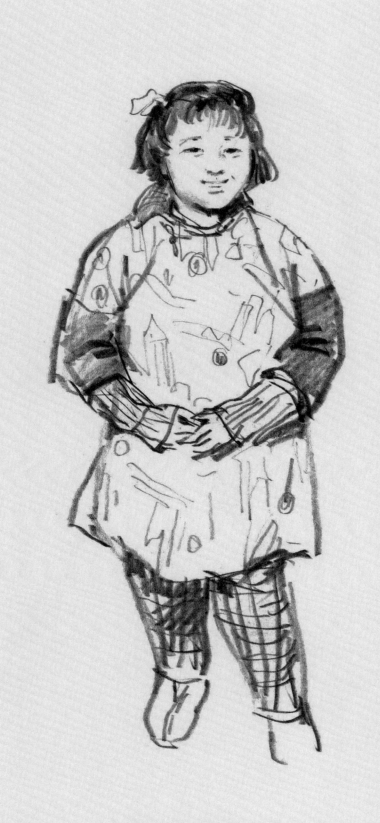

女童（三） 1962年冬 苏州光福

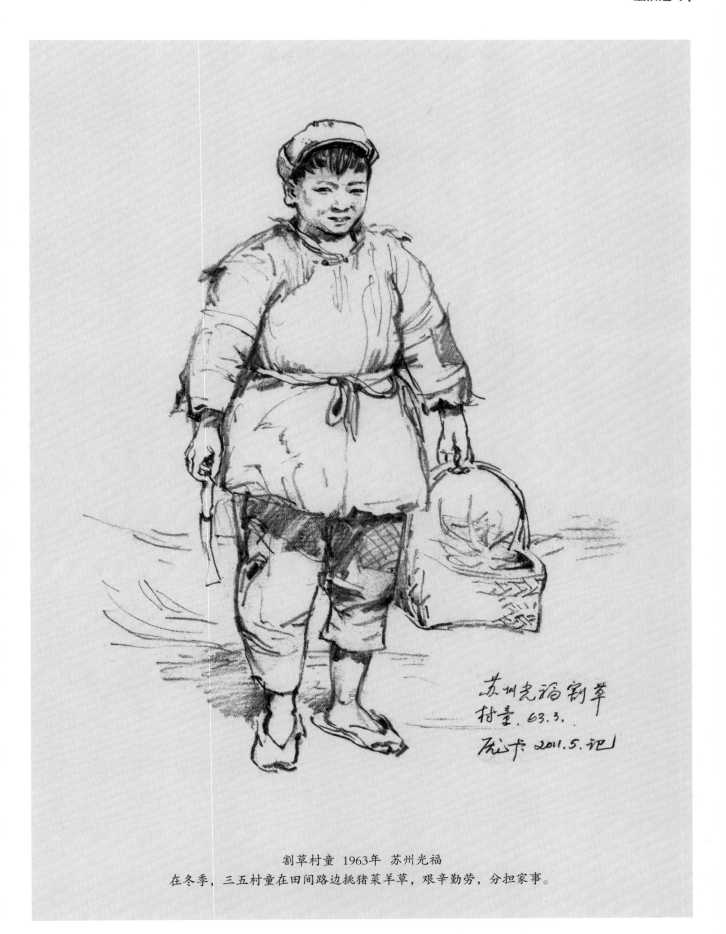

割草村童 1963年 苏州光福
在冬季，三五村童在田间路边挑猪菜羊草，艰辛勤劳，分担家事。

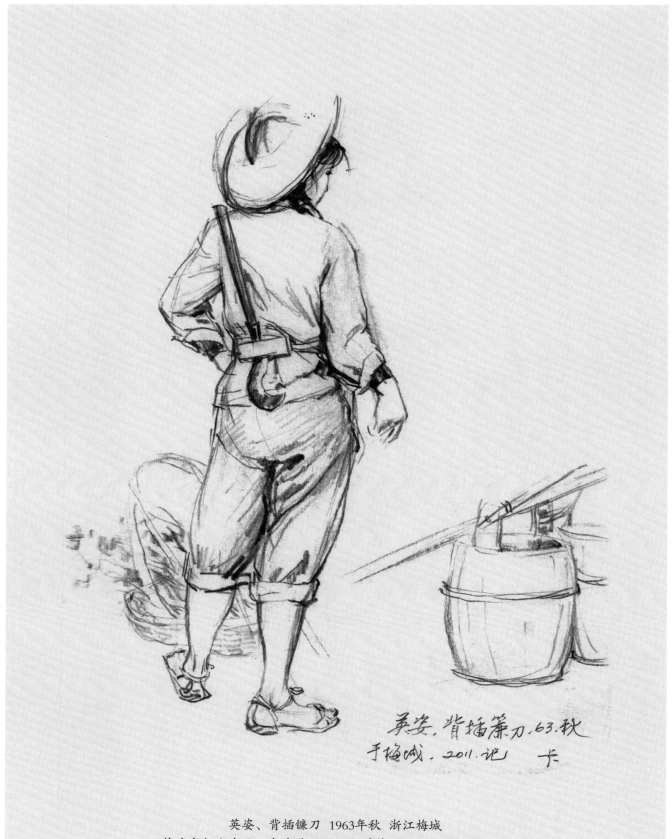

英姿、背插镰刀 1963年秋 浙江梅城
梅城年轻女农民，都在背后腰间插着锋利镰刀，帅气十足！

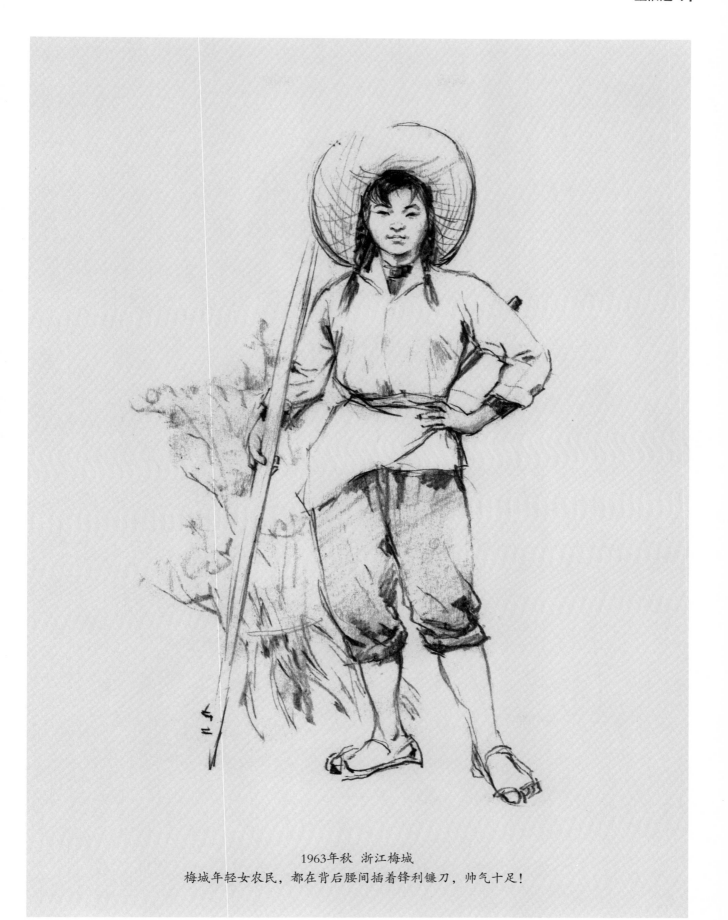

1963年秋　浙江梅城
梅城年轻女农民，都在背后腰间插着锋利镰刀，帅气十足！

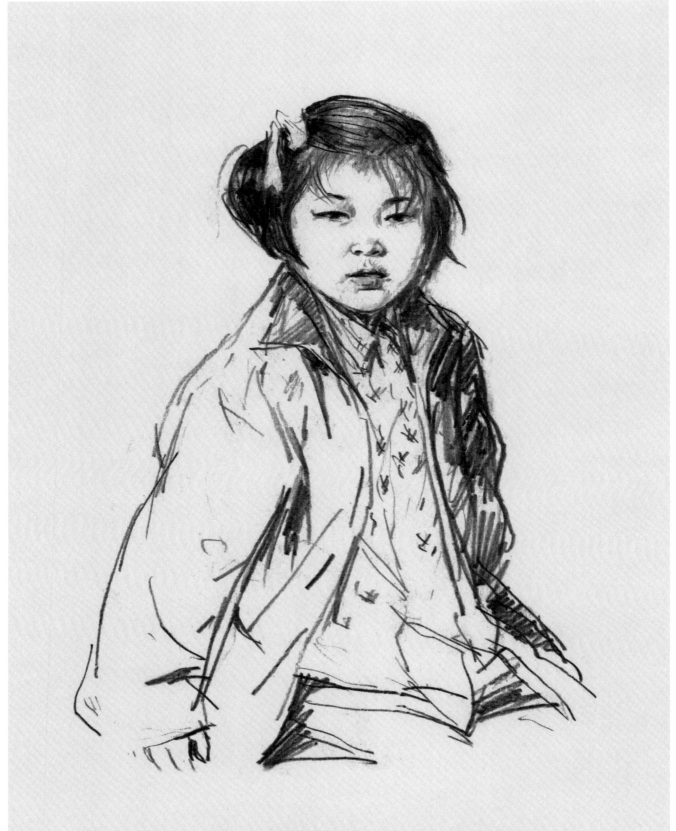

在渡船上 1963年 千岛湖

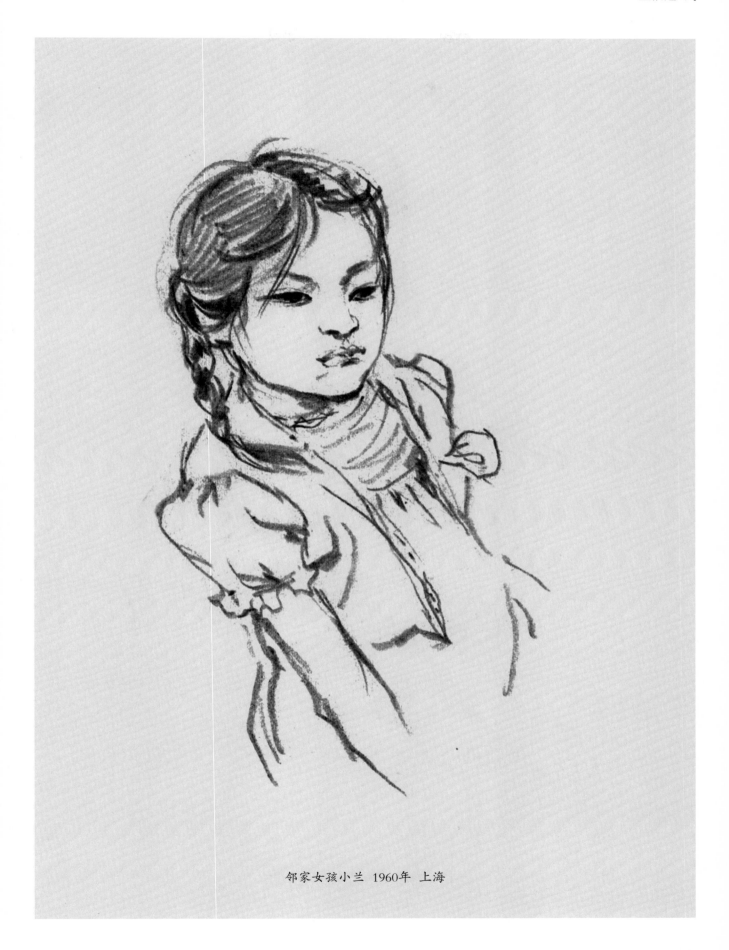

邻家女孩小兰 1960年 上海

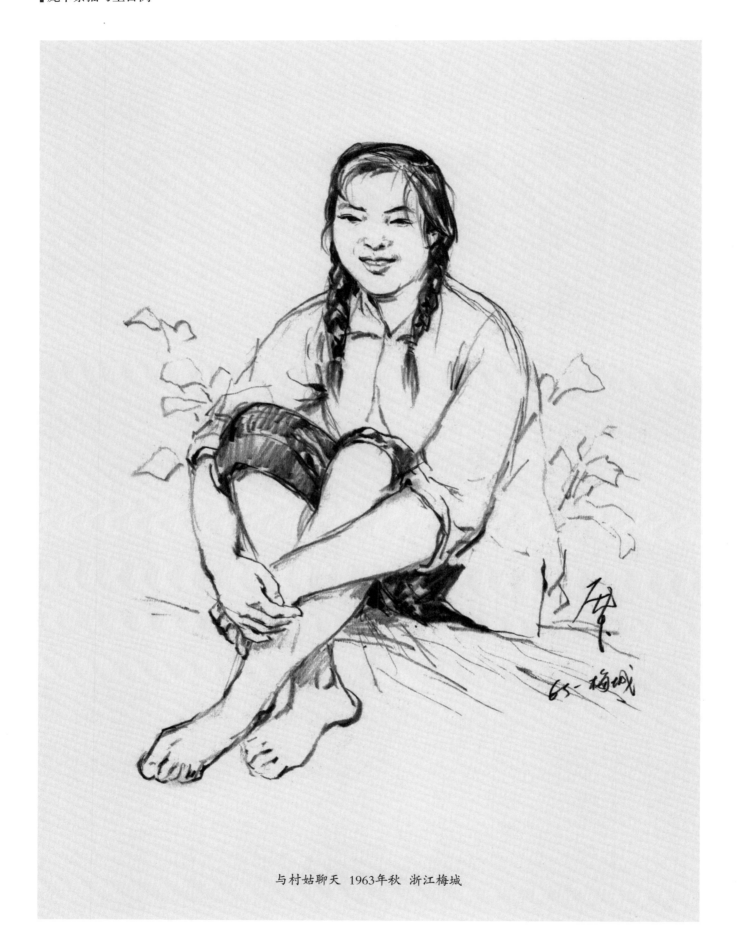

与村姑聊天　1963年秋　浙江梅城

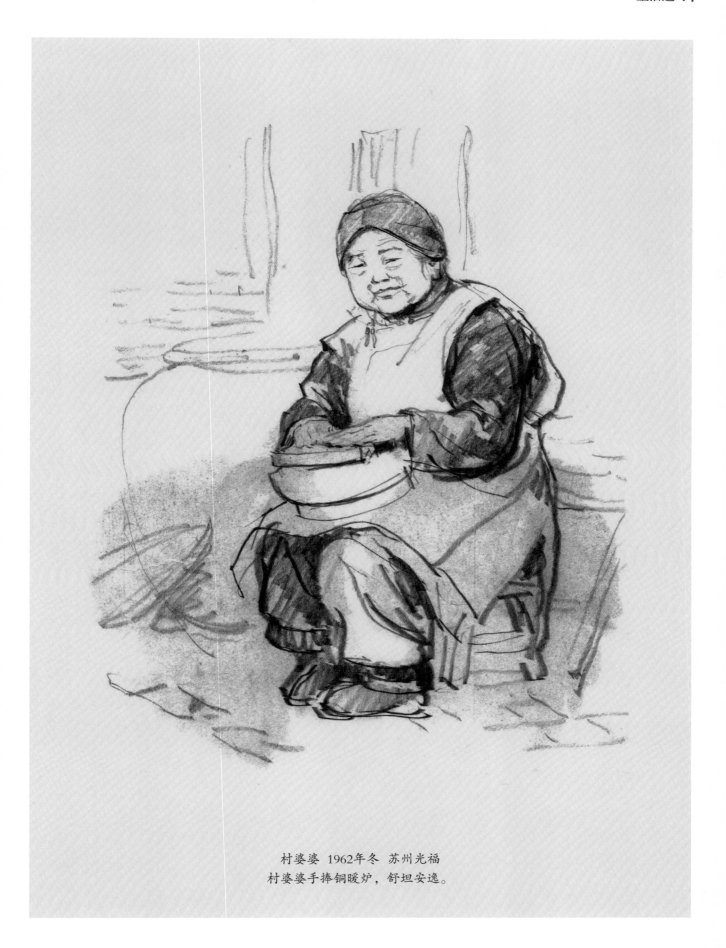

村婆婆 1962年冬 苏州光福
村婆婆手捧铜暖炉，舒坦安逸。

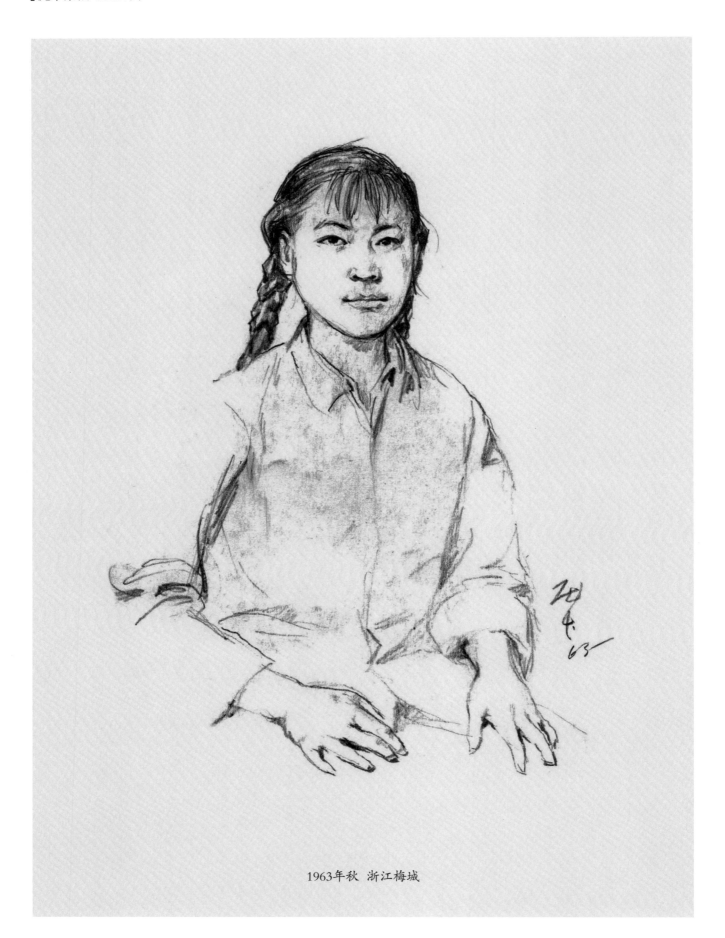

1963年秋 浙江梅城

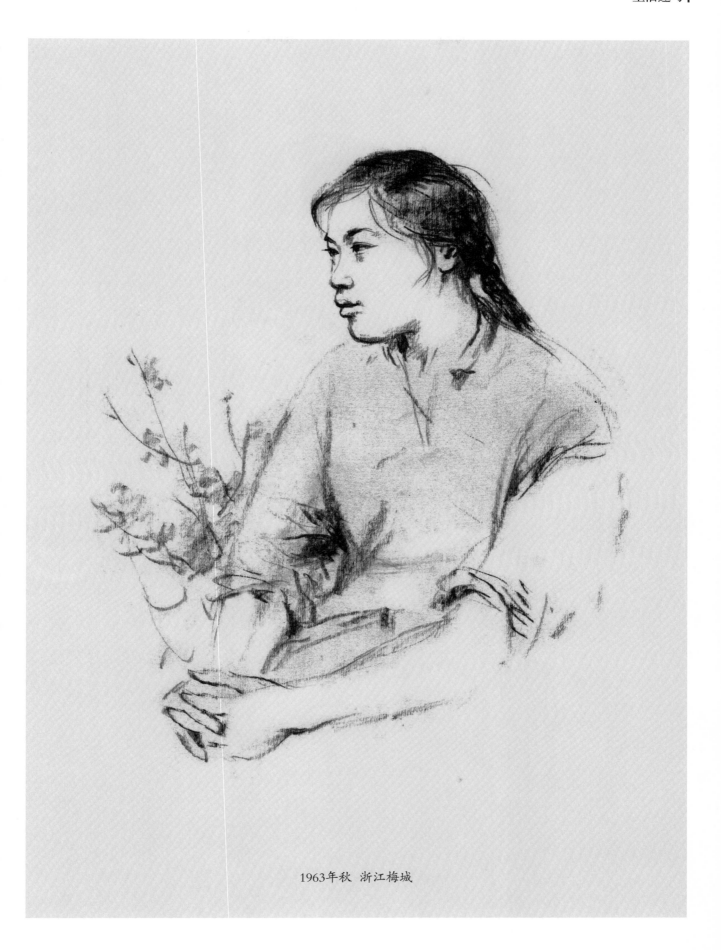

1963年秋　浙江梅城

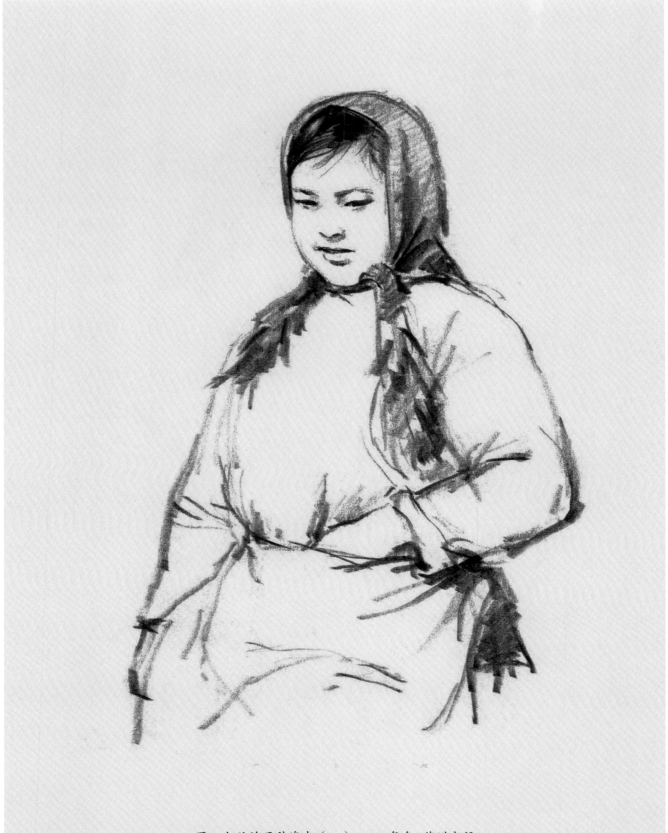

同一女孩的两种姿态（一） 1962年冬 苏州光福

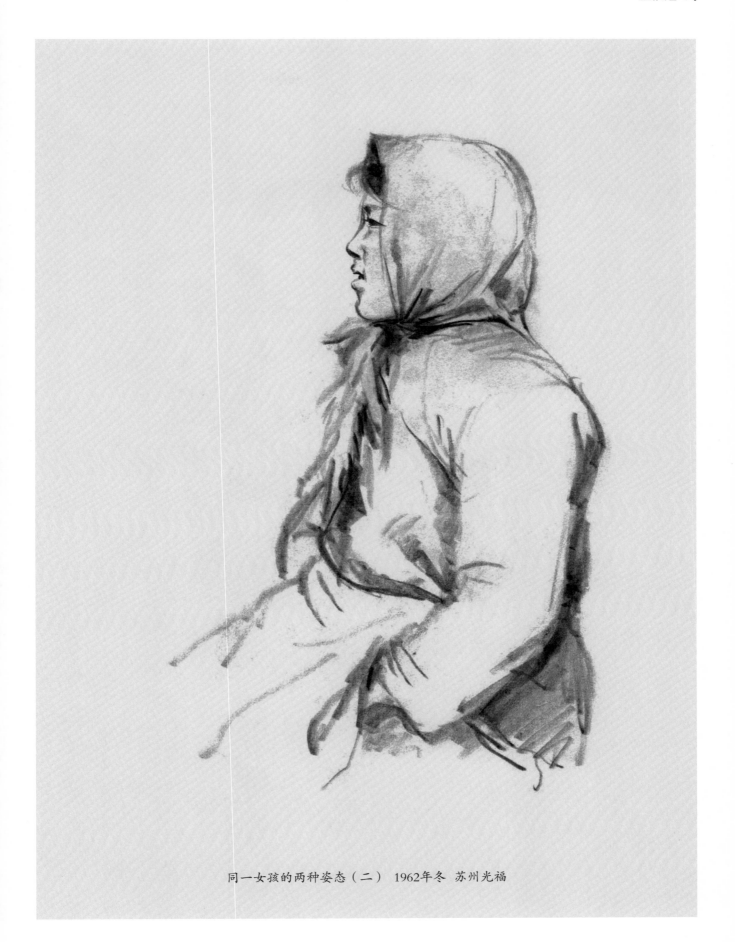

同一女孩的两种姿态（二） 1962年冬 苏州光福

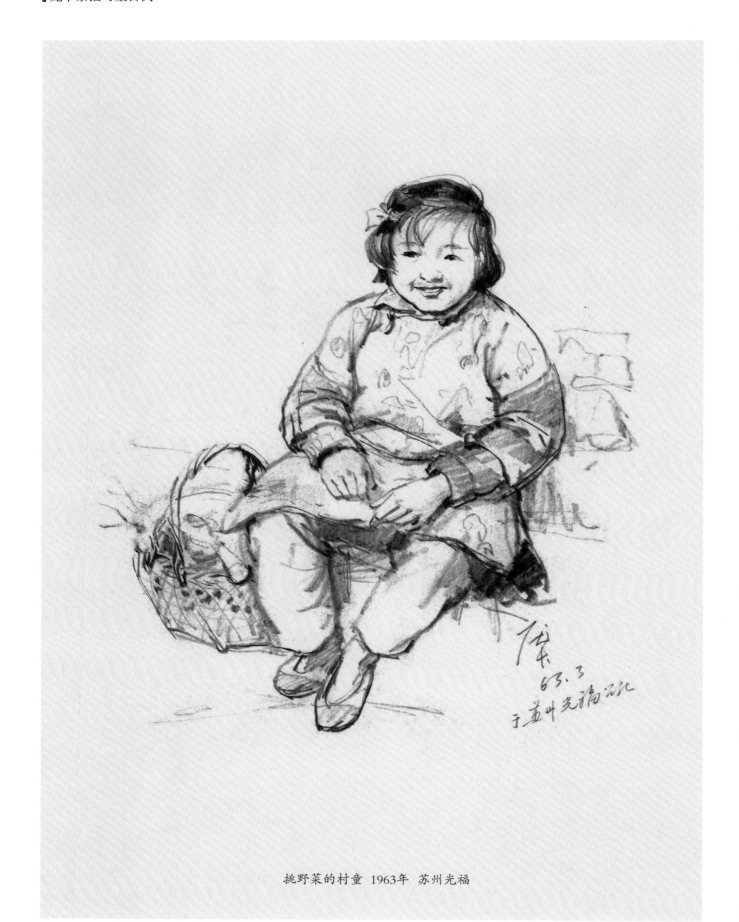

挑野菜的村童 1963年 苏州光福

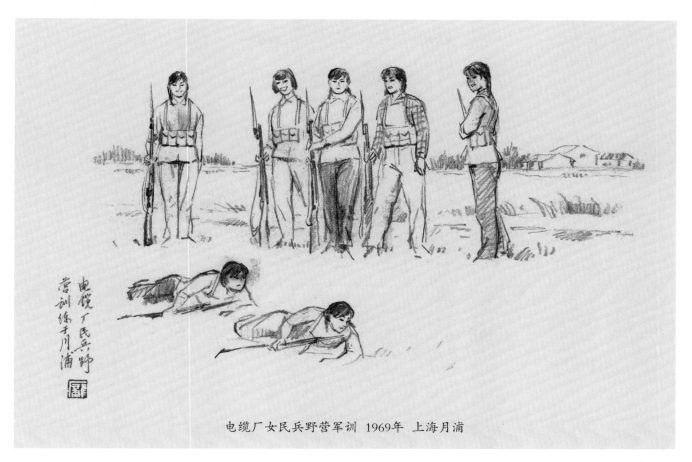

电缆厂女民兵野营军训 1969年 上海月浦

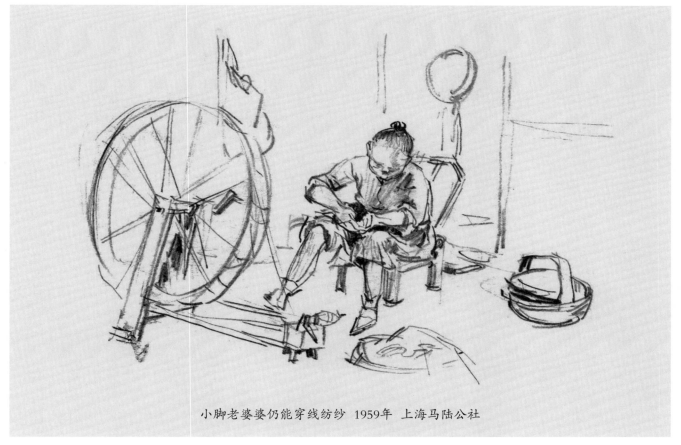

小脚老婆婆仍能穿线纺纱 1959年 上海马陆公社

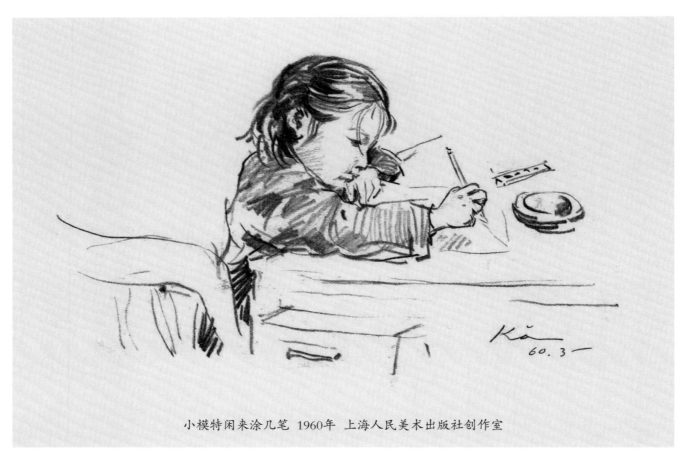

小模特闲来涂几笔 1960年 上海人民美术出版社创作室

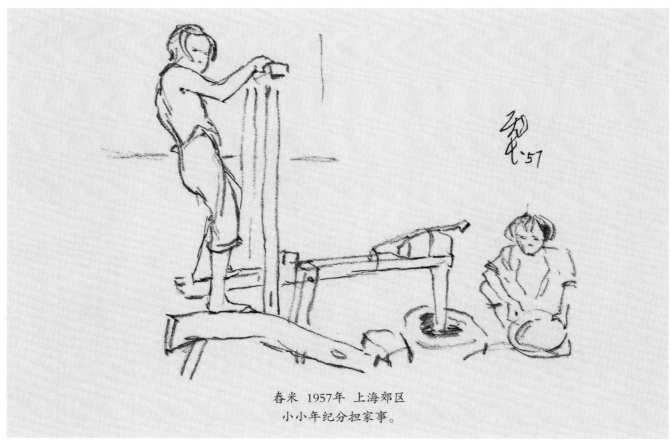

舂米 1957年 上海郊区
小小年纪分担家事。

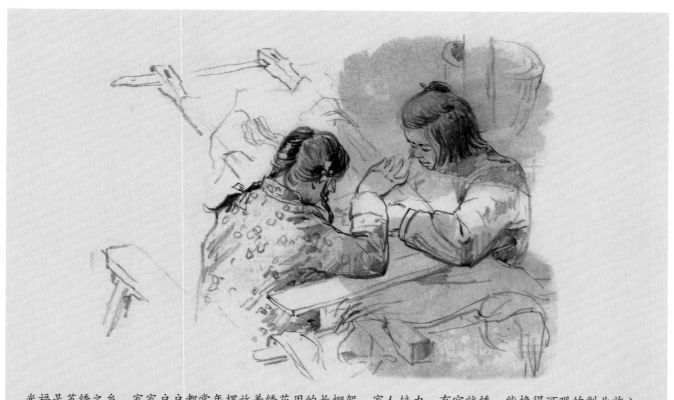

光福是苏绣之乡，家家户户都常年摆放着绣花用的长棚架，家人接力，有空就绣，能挣得可观的副业收入。
两人对线是用两种颜色的丝线混合线。

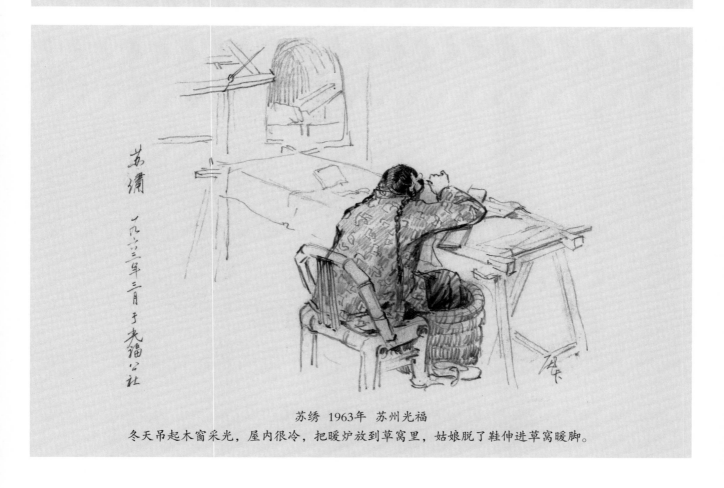

苏绣 1963年 苏州光福

冬天吊起木窗采光，屋内很冷，把暖炉放到草窝里，姑娘脱了鞋伸进草窝暖脚。

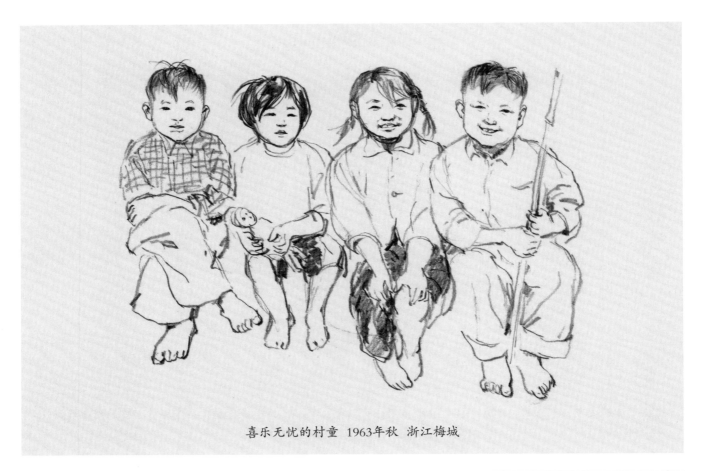

喜乐无忧的村童 1963年秋 浙江梅城

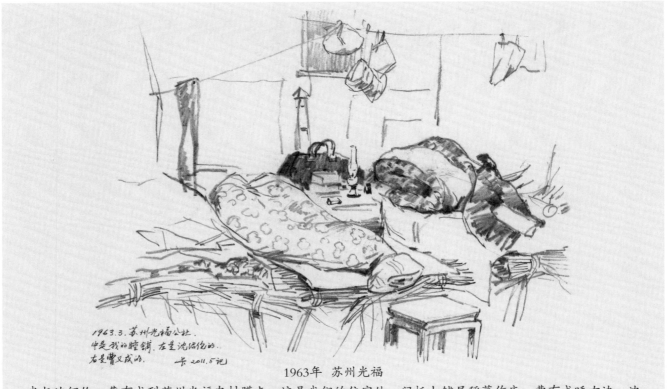

1963.3.苏州光福公社.
中是我的睡铺,左是沈绍伦的.
右是曹又成的. 庞 2011.5记

1963年 苏州光福

我与沈绍伦、曹有成到苏州光福农村蹲点,这是我们的住宿处:门板上铺层稻草作床,曹有成睡右边,沈绍伦睡左边,中间是我的睡铺。脚跟处棉被扎紧可以增加保暖。没有电,床头边放着油灯。

场景速写

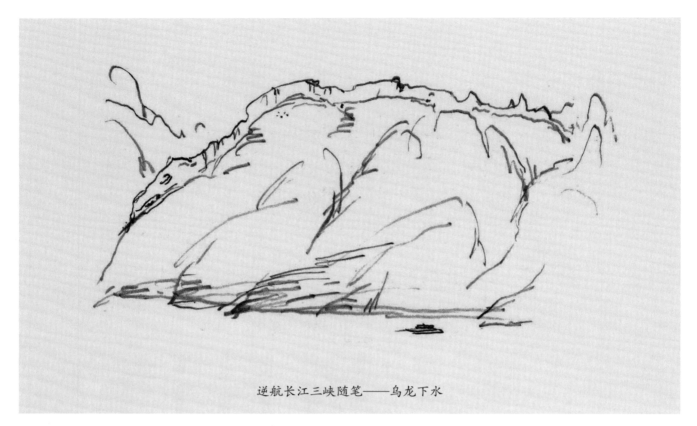

逆航长江三峡随笔——乌龙下水

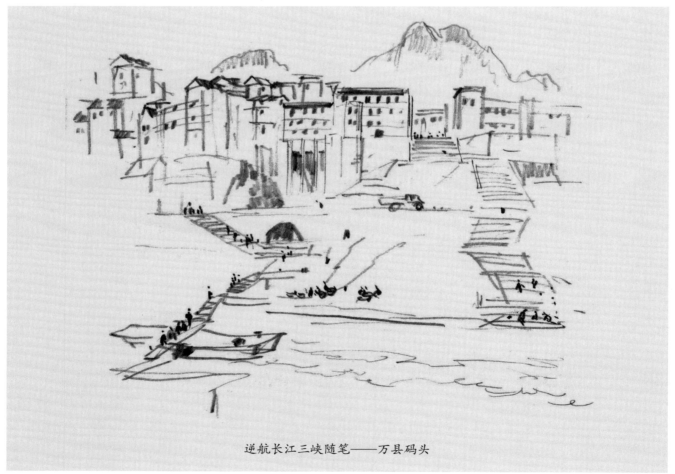

逆航长江三峡随笔——万县码头

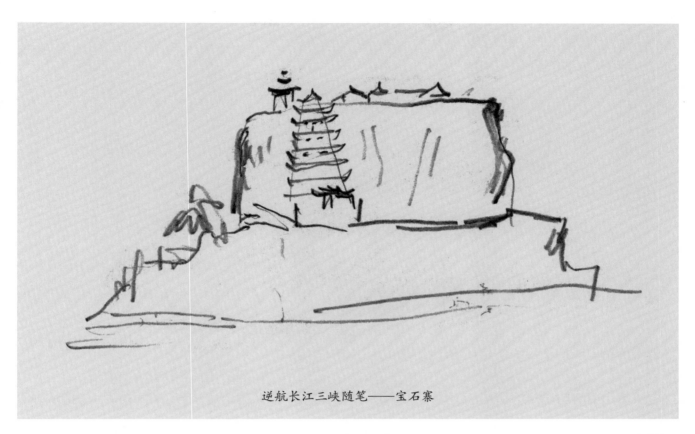

逆航长江三峡随笔——宝石寨

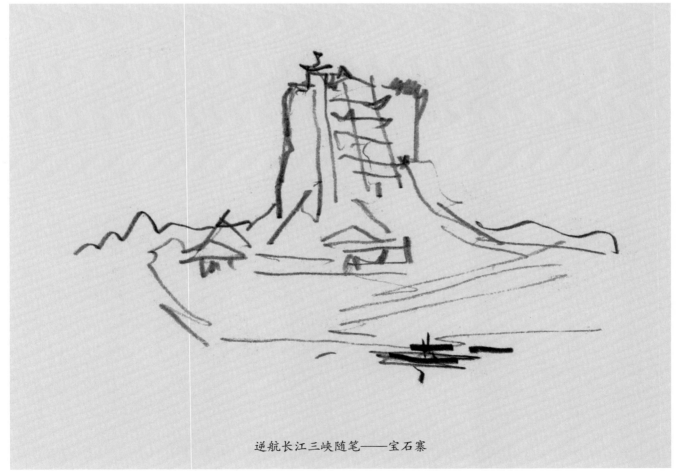

逆航长江三峡随笔——宝石寨

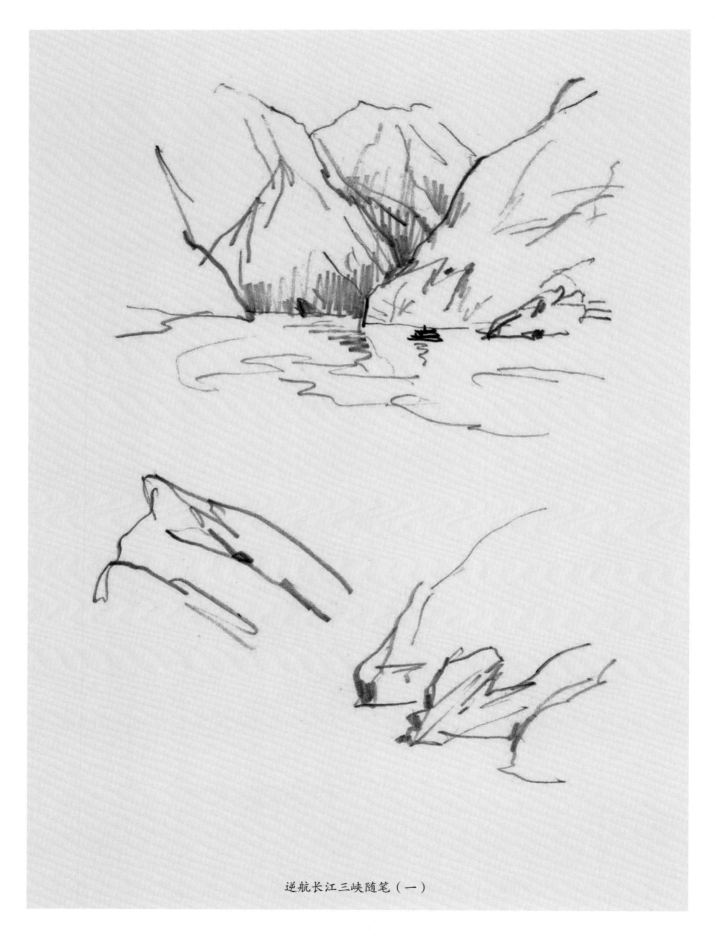

逆航长江三峡随笔（一）

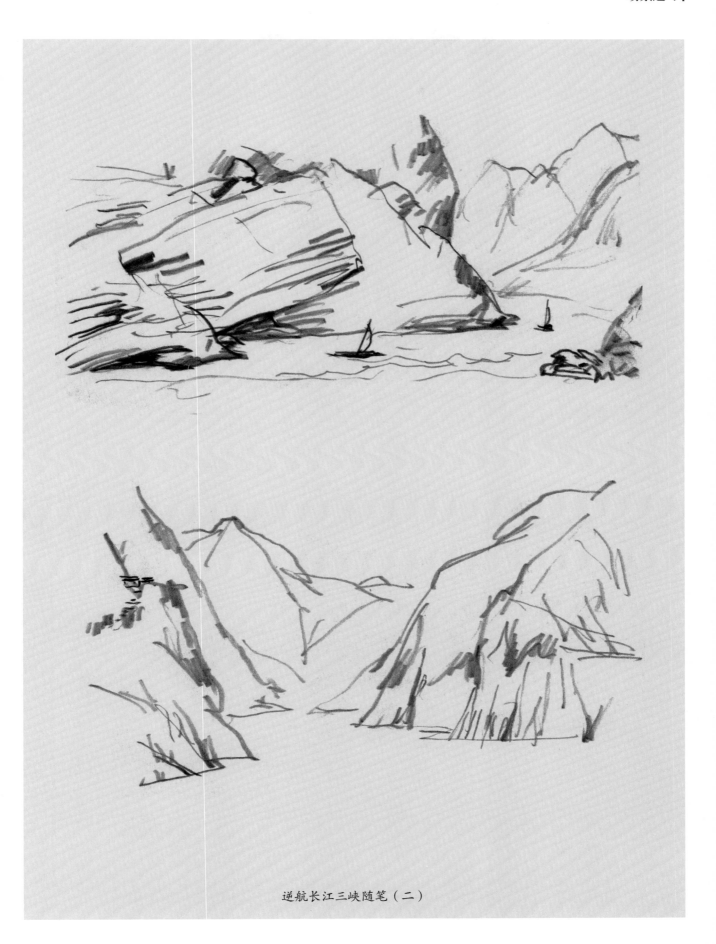

逆航长江三峡随笔（二）

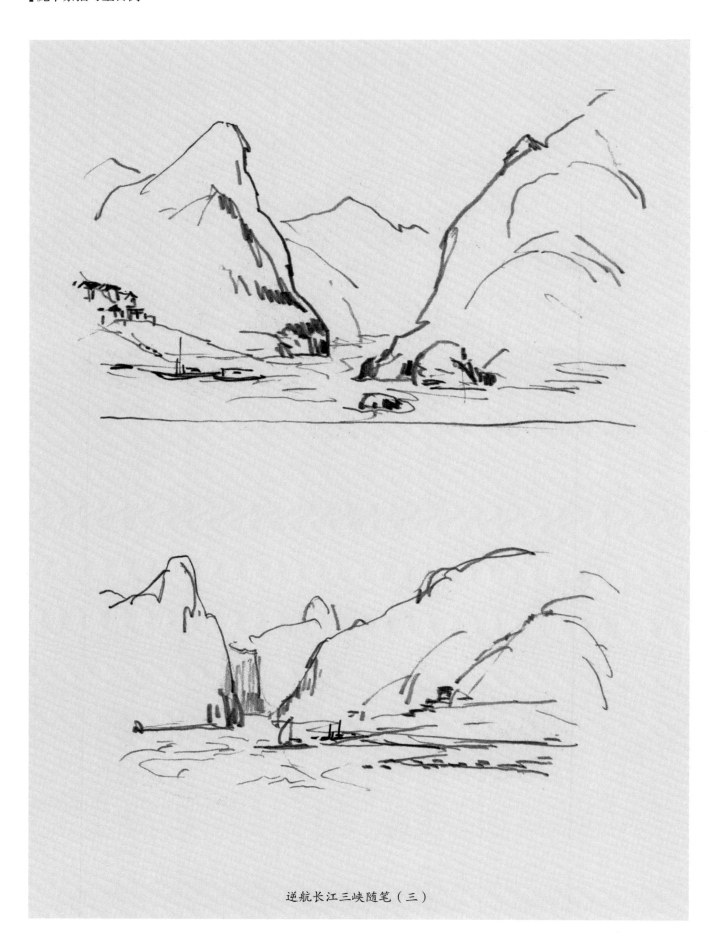

逆航长江三峡随笔（三）

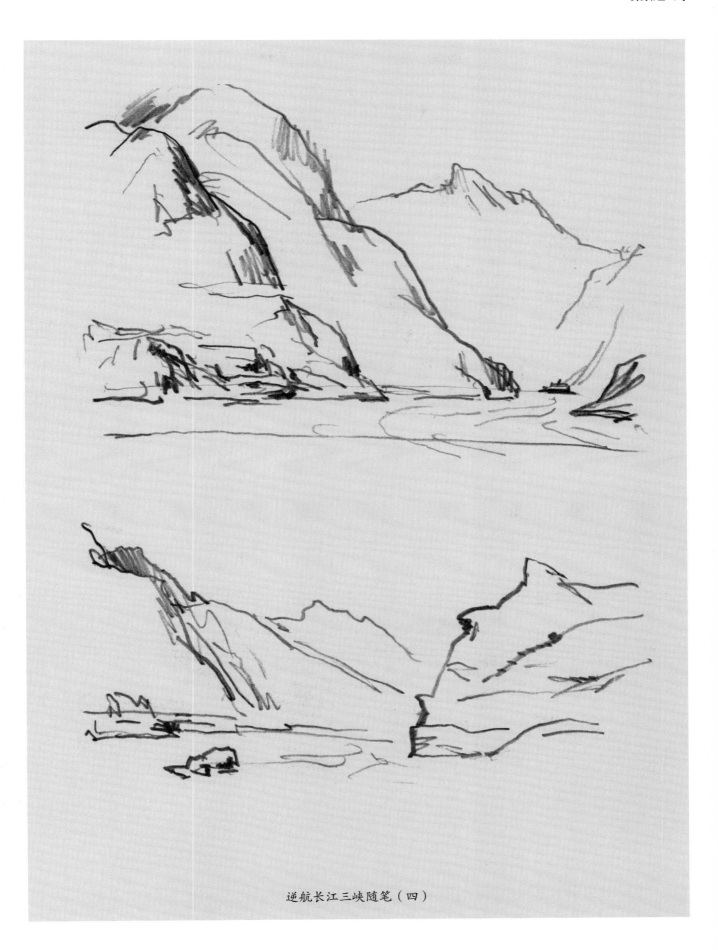

逆航长江三峡随笔（四）

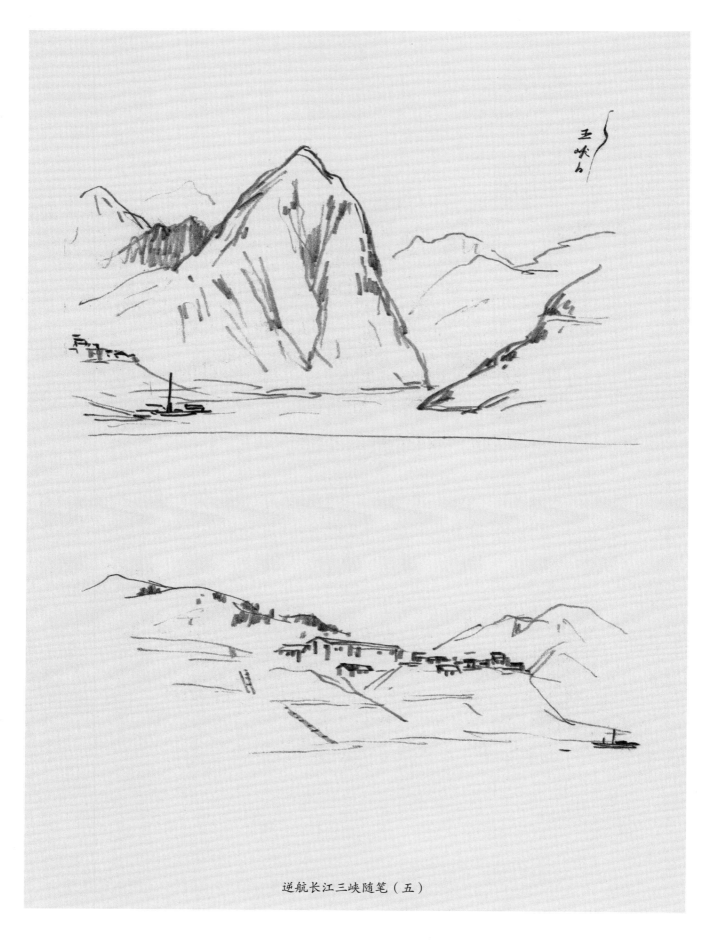

逆航长江三峡随笔（五）

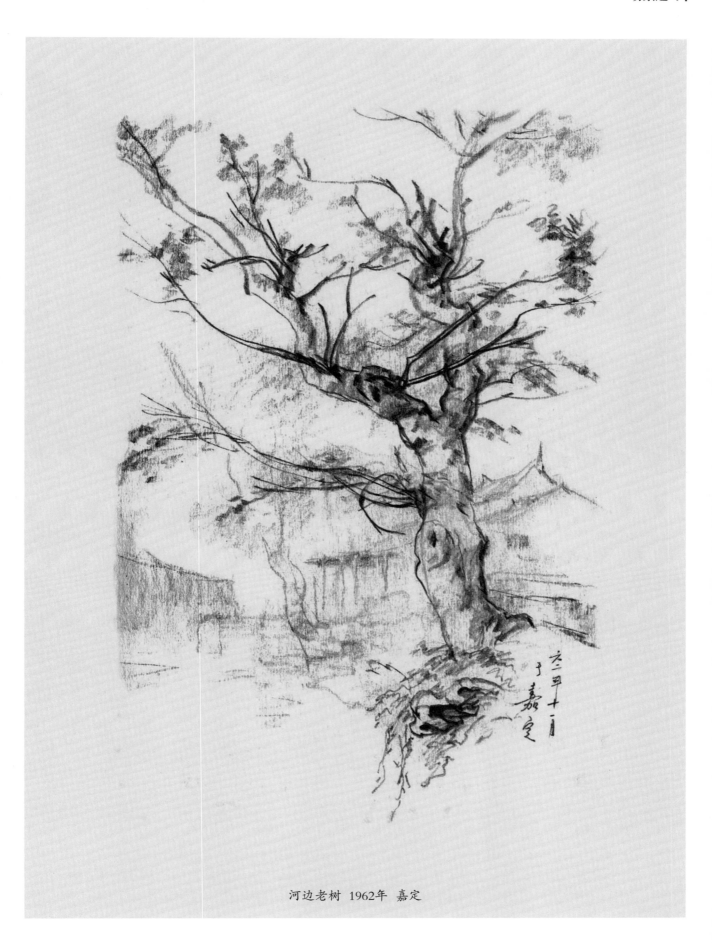

河边老树 1962年 嘉定

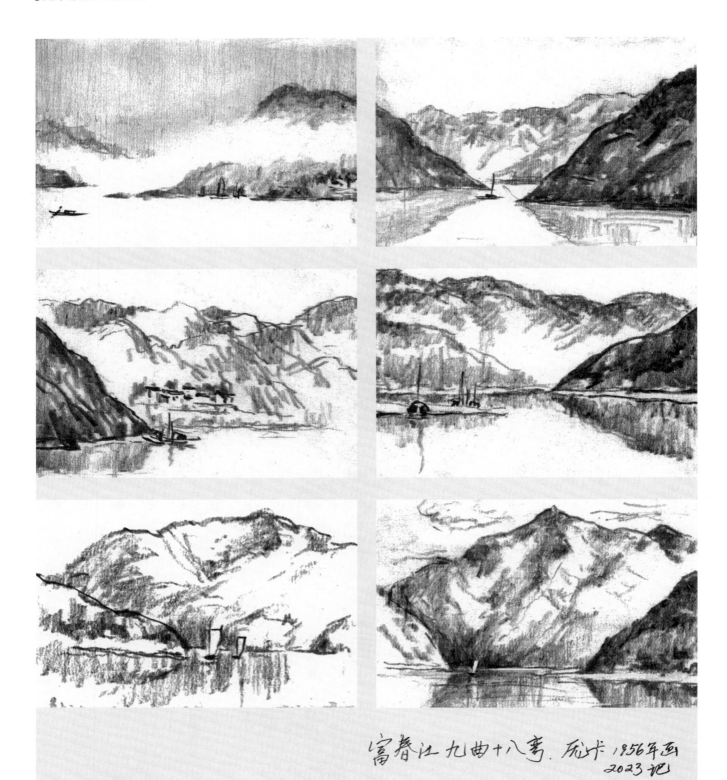

富春江九曲十八弯. 庞坤 1956年画
2023 记

富春江九曲十八弯 1956年

从桐庐雇一船，与李沙、陈哲敬等拂晓上船出发，一路领略两岸秀丽风光，夜泊滩头村，有水光月色、江枫渔火的体验。层峦叠嶂，千峰倒影，不断变幻。富春江山水之美绝非人间所有，我赶紧握笔写生，抓住眼前的美景，留作往后追忆。

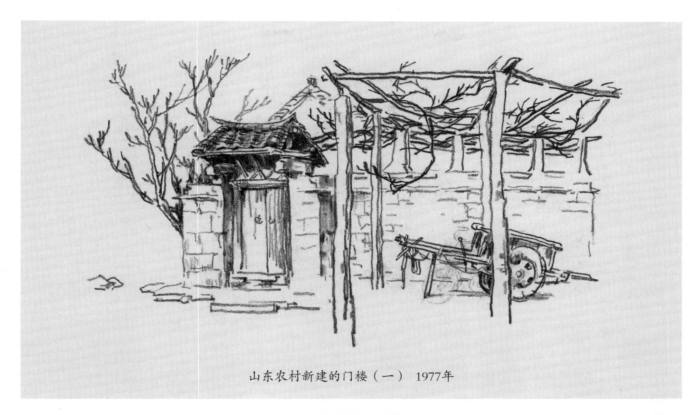

山东农村新建的门楼（一） 1977年

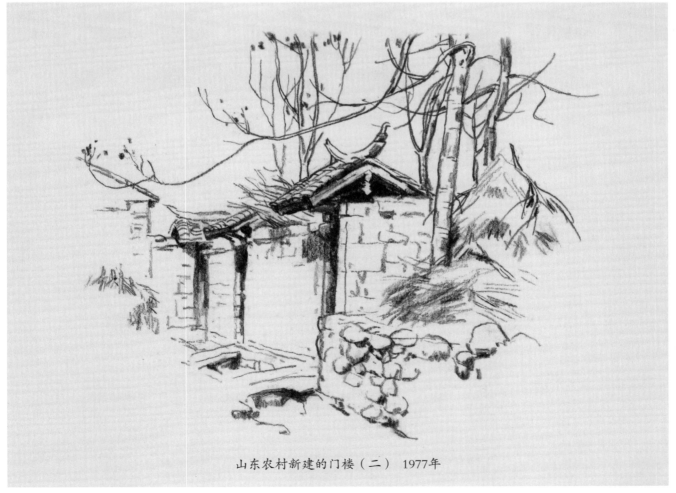

山东农村新建的门楼（二） 1977年

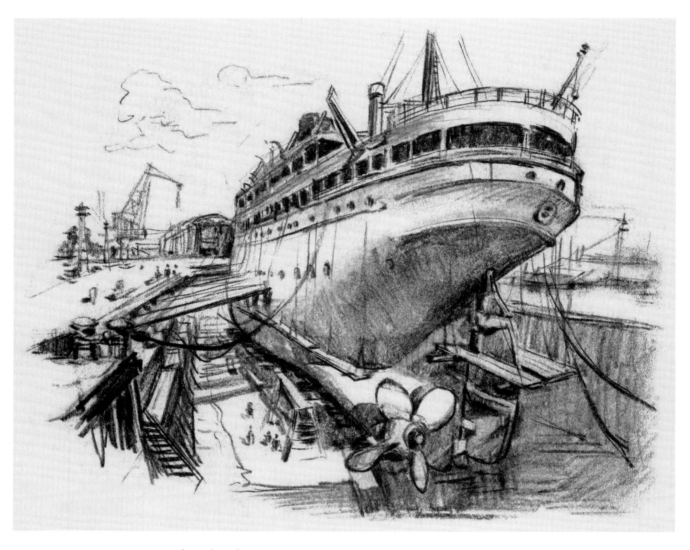

在船坞内建造万吨轮船钢板外壳 1958年 上海江南造船厂

1958年"大跃进"时期，我被下放在江南造船厂当建筑工人。造船工人干劲十足，日夜赶工，热火朝天。我在休息时抢画了一些速写。

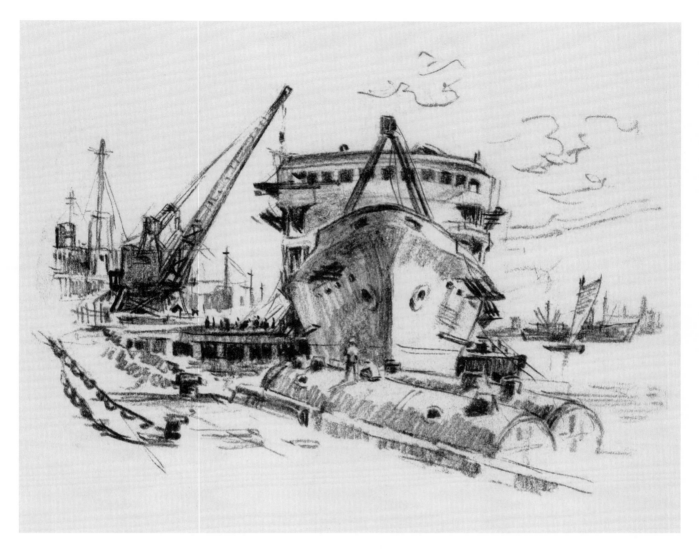

1958年 上海江南造船厂
轮船下水后，靠在岸边，把轮机设备吊进轮舱内。

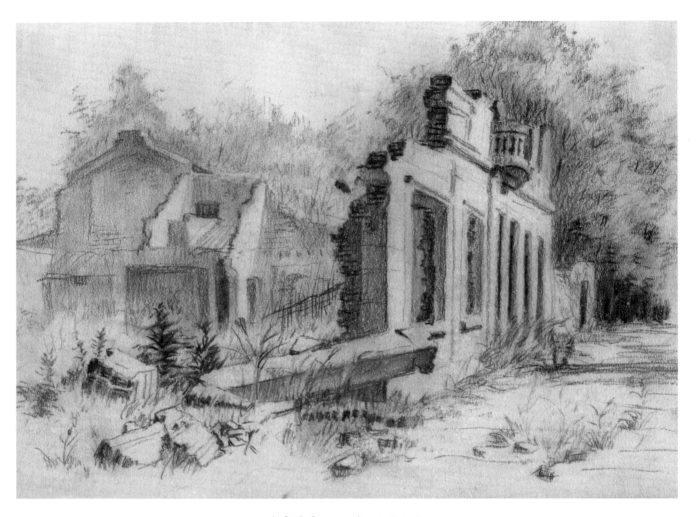

战争遗痕 1953年 上海虹桥

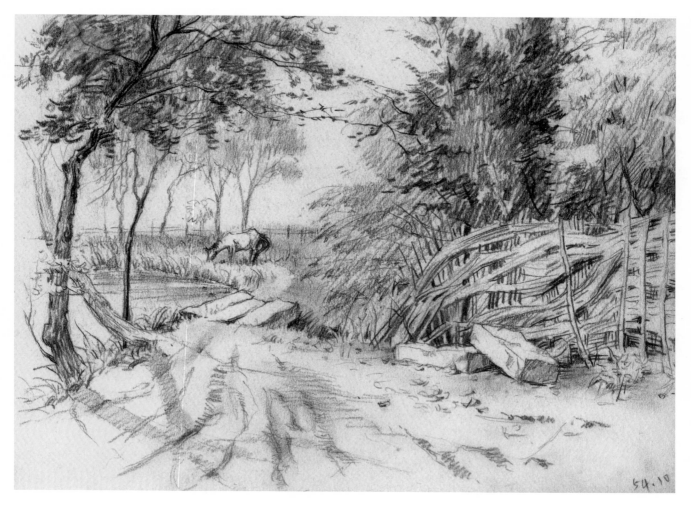

1954年　上海虹桥

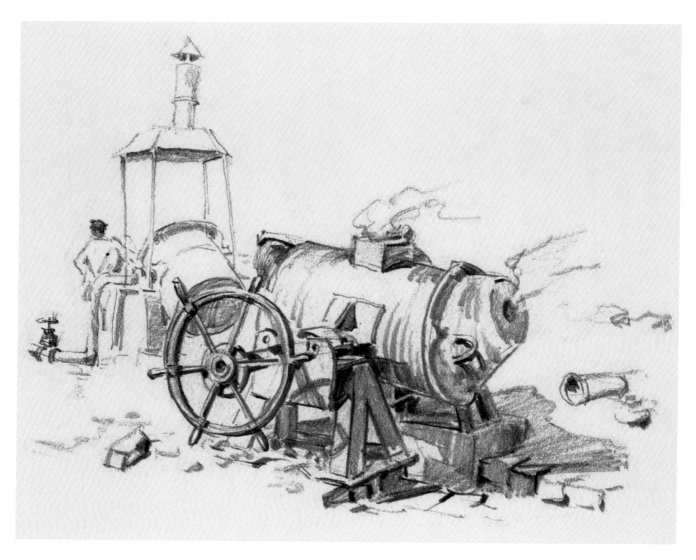

土法炼钢小高炉 1958年 上海
"大跃进"，全民炼钢、炼钢炼人。

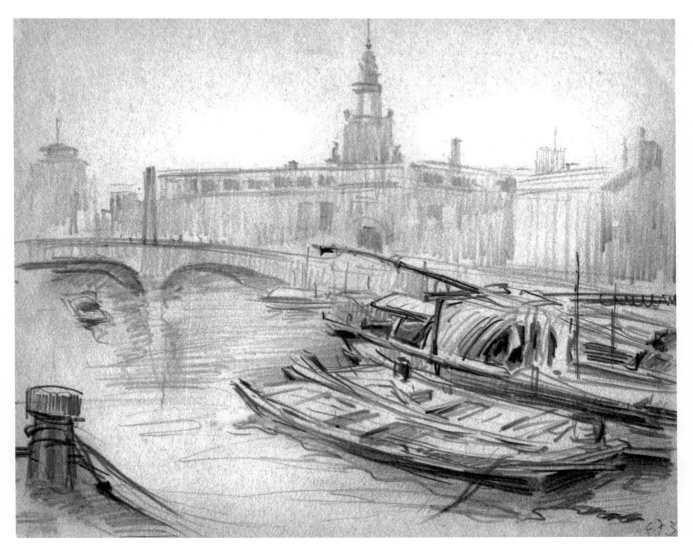

苏州河畔水上人家 1959年 上海

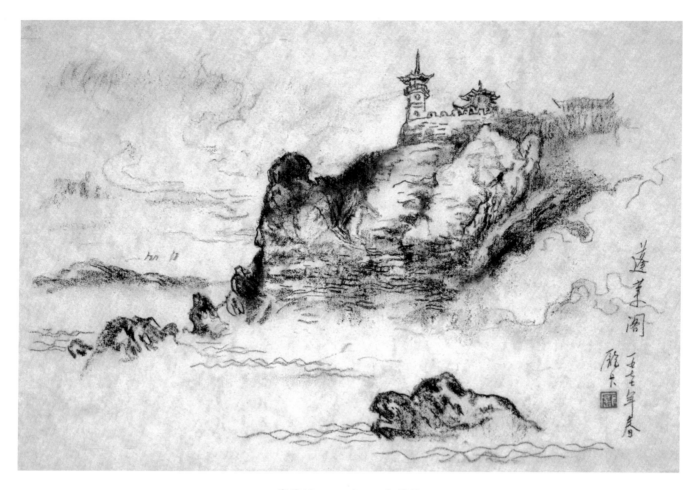

蓬莱阁　1977年　山东蓬莱

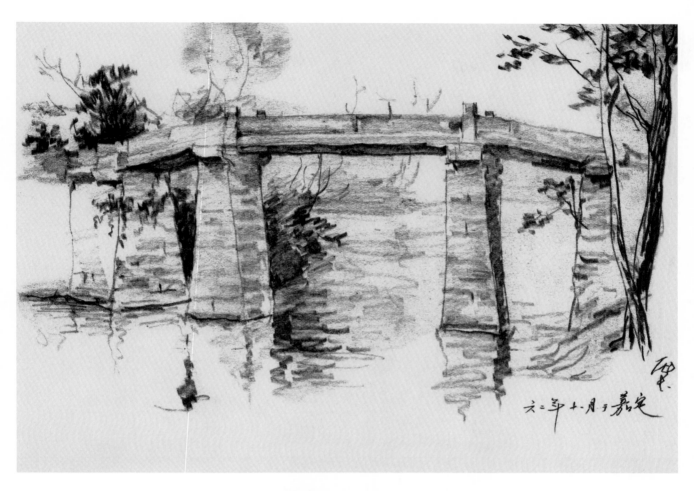

高墩石桥 1962年 嘉定

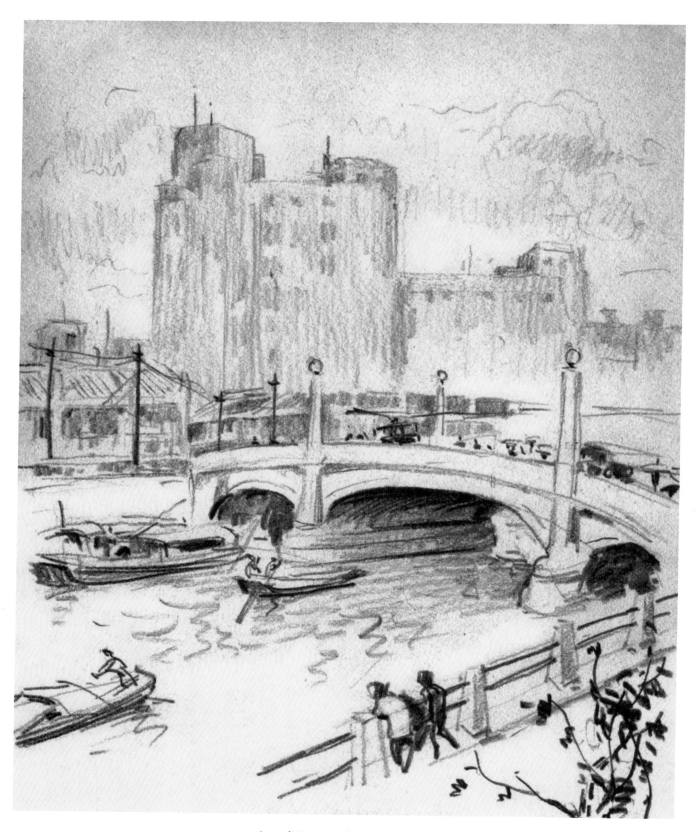

船只穿梭 1959年 上海苏州河

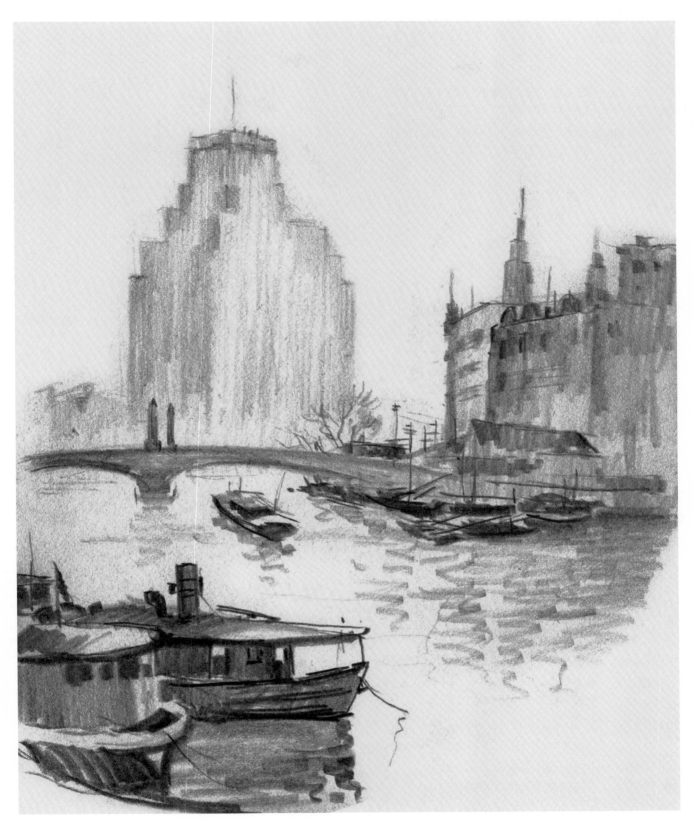

从苏州河远望乍浦路桥及上海大厦 1959年 上海

图书在版编目（CIP）数据

庞卡素描写生百例 ／ 庞卡著.－－上海：上海人民美术
出版社，2023.5

ISBN 978-7-5586-2679-1

Ⅰ.①庞… Ⅱ.①庞… Ⅲ.①素描－写生画－作品集－中
国－现代 Ⅳ.①J224

中国国家版本馆CIP数据核字（2023）第088118号

庞卡素描写生百例

著　　者：庞　卡
策　　划：姚琴琴
责任编辑：姚琴琴
装帧设计：潘寄峰
技术编辑：齐秀宁
出版发行：上海人民美術出版社
　　　　　（上海市闵行区号景路159弄A座7F　邮编：201101）
印　　刷：上海光扬印务有限公司
制　　版：上海锦晟包装印务有限公司
开　　本：889×1194　1/16
印　　张：6.75
版　　次：2023年6月第1版
印　　次：2023年6月第1次
书　　号：ISBN 978-7-5586-2679-1
定　　价：52.00元